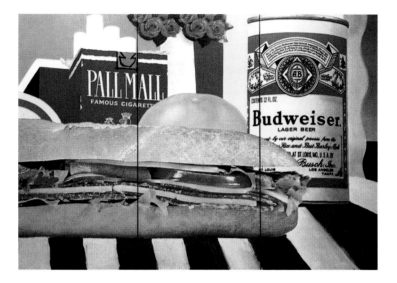

Tom WESSELMANN: *Bodegón n.º 33*. 1963.
Óleo y collage sobre tela, 3 secciones, 335,3 × 457,2 cm.
Colección Didier Imbert, París.

El Pop Art un arte del objeto 5

Obras en color y comentarios 10

Índice de ilustraciones y biografías 62

Sugerencias bibliográficas 64

Créditos Fotográficos

Giraudon/Art Resource, Nueva York, fig. 38
Robert McElroy, pag. 8c
The Museum of Modern Art, Nueva York, fig. 37
Hans Namuth, pag. 6a
National Museum of American Art, Washington DC/Art Resource, Nueva York, fig. 22
Photothèque des collections du Mnam-Cci, París, figs. 17 y 55
Reinisches Bildarchiv, figs. 32 y 35
Scala/Art Resource, Nueva York, fig. 39
Axel Schneider, Francfort, fig. 33
Courtesy The Sonnabend Collection, Nueva York, fig. 30
Lee Stalsworth, fig. 48
The Andy Warhol Foundation for the Visual Arts, pag. 4 y figs. 9, 12, 18, 27, 29, 41, 44, 51, 52, 57, 58 y 59
Whitney Museum of American Art, Nueva York, figs. 42 y 54

© 1998 Ediciones Polígrafa, S. A.
Balmes, 54 - 08007 Barcelona

© de las reproducciones autorizadas: VEGAP, Barcelona, 1998;
de la fig. 24: Robert Indiana;
de las figs. 17, 38 y 39: Claes Oldenburg;
de las figs. 43 y 54: Jim Dine.
Texto: José María Faerna García-Bermejo
Maqueta: Jordi Herrero
Diseño de la sobrecubierta: Víctor Viano

I.S.B.N. : 84-343-0869-X
Dep. Legal: B. 20.953

Impreso en Filabo, S. A., Sant Joan Despí (Barcelona)

Pop Art

Ediciones Polígrafa

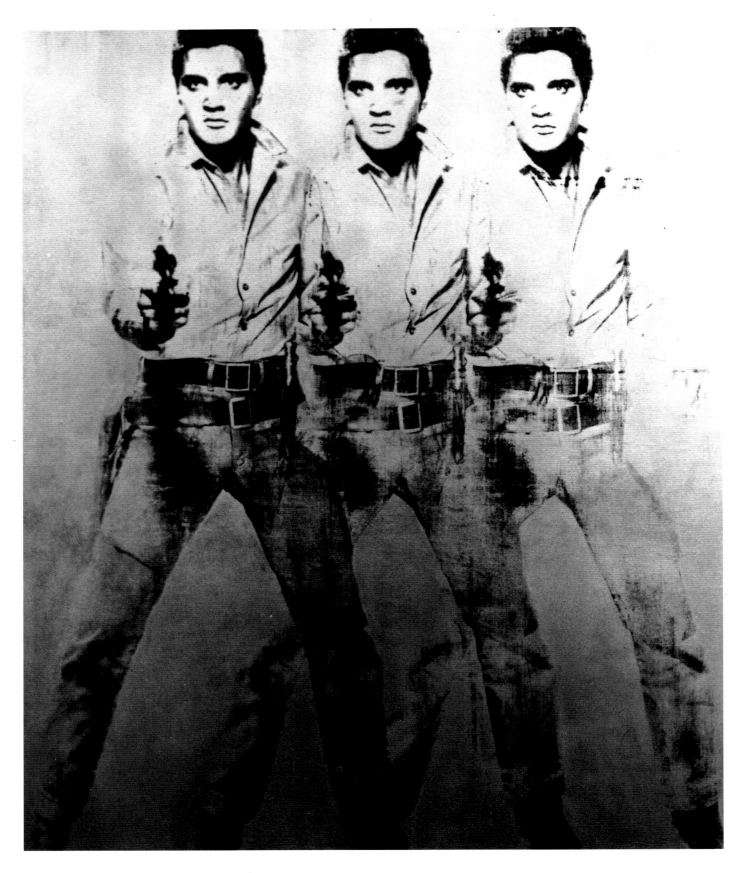

ANDY WARHOL
Triple Elvis. 1962.
Serigrafía y pintura al aluminio sobre lienzo,
208,3 × 152,4 cm.

El Pop Art, un arte del objeto

De entre todos los movimientos y corrientes artísticas surgidos en la segunda mitad del siglo XX, el Pop Art es quizá el que tiene perfiles más nítidos y reconocibles incluso para el público menos familiarizado con el arte contemporáneo. Tras un periodo de incubación verificado en Londres y Nueva York en la segunda mitad de los años cincuenta, a comienzos de la siguiente década ya aparece en el primer plano de la escena neoyorquina, tomando el relevo de las distintas corrientes abstractas que habían copado el panorama hasta el momento. El Pop, en efecto, vuelve su atención hacia el objeto y la representación como elementos centrales de la labor artística y, en ese sentido, puede entenderse como la primera muestra de un giro de mayor alcance en el arte del siglo XX que busca reestablecer una conexión más estrecha entre vida y arte, conexión que se estimaba perdida una vez que las aspiraciones utópicas de las vanguardias de entreguerras quedan en buena medida frustradas y para la que la abstracción americana y europea de los años cuarenta y cincuenta no parecía un vehículo apropiado. De ese sentimiento compartido parten todos los nuevos realismos de los años sesenta, pero también el *happening* y las distintas modalidades de arte de acción que se desarrollan a partir de entonces.

Sin embargo, lo que define al Pop Art es su interés central por las imágenes y los objetos producidos por los medios de comunicación y la sociedad de consumo. La publicidad, el cine, el supermercado, las revistas ilustradas, el cómic y la televisión, verdaderos emblemas de la cultura del consumo, constituyen su universo de referencia y su sello de identificación. Puesto que ese tipo de cultura caracterizada por la inflación de imágenes y lo perecedero del objeto se consolida en los Estados Unidos durante los años de la posguerra y desde allí irradia al resto del mundo, el Pop Art se configurará como un fenómeno tan americano como el medio social y cultural del que toma referencias. Esa es la razón por la que en Europa —incluso en Gran Bretaña, donde da sus primeros pasos— las manifestaciones del Pop dependen en gran medida del desarrollo del fenómeno en los Estados Unidos. Del mismo modo que la abstracción europea de los años cuarenta y cincuenta —el informalismo, el *art autre*, el *tachisme*— no puede asimilarse sin más al expresionismo abstracto americano, la vuelta al objeto en el arte europeo de los años sesenta tiene puntos evidentes de coincidencia con los intereses del Pop americano, pero en general transcurre por caminos diferentes.

Los orígenes del Pop en Gran Bretaña

Fue el crítico británico Lawrence Alloway quien utilizó por primera vez el término Pop Art en un texto de 1958 titulado significativamente *The Arts and the Mass Media*. «Lo que yo quise decir entonces con esa expresión no es lo mismo que significa ahora —escribiría Alloway algunos años después—. La usé... para aludir a los productos de los medios de comunicación de masas, no a las obras de arte basadas en la cultura popular.» Precisamente ese interés por la cultura popular contemplada sin condescendencia, en términos equivalentes al arte culto, fue el nexo que llevó a críticos como Reyner Banham, Tony del Renzio o el propio Alloway; arquitectos como Alison y Peter Smithson; y artistas vinculados por entonces al mundo del diseño como Richard Hamilton, Eduardo Paolozzi y John McHale a reunirse en el Independent Group, una suerte de célula de reflexión que se reunía irregularmente en el Institute of Contemporary Arts de Londres desde 1952-1953 hasta el final de la década. Durante aquellos años celebraron debates y exposiciones que alimentaron la idea de la dignidad de esos productos como objeto de atención artística culta, entre las que cabe destacar «Parallel of Art and Life» (1953), organizada por Paolozzi, los Smithson y el fotógrafo Nigel Henderson, «Man, Machine and Motion» (1955) y «This is Tomorrow» (1956), ambas por Richard Hamilton.

Casi desde los primeros pasos de su carrera, Andy Warhol fue considerado el artista pop por antonomasia. Esta imagen de 1964 es bien expresiva de la nueva mirada sobre la cultura del consumo que es el sello distintivo del Pop Art.

Eduardo PAOLOZZI:
Fui el juguete de un hombre rico. 1947
Collage sobre papel, 35,5 × 23,5 cm.
Tate Gallery, Londres.

Jasper Johns (en la imagen, en una foto de 1988) es uno de los artistas que protagonizan la vuelta al interés por el objeto en la escena artística americana de finales de los años cincuenta. Aunque no sea un artista pop en sentido estricto, su aportación resultará fundamental para el desarrollo del movimiento.

El músico John Cage fue una de las personalidades más influyentes en toda la escena artística de vanguardia de los años sesenta, especialmente en las tendencias conceptuales y de acción. A través de artistas como Jasper Johns o Robert Rauschenberg, su influencia alcanzará también al Pop Art.

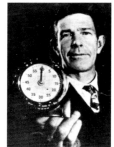

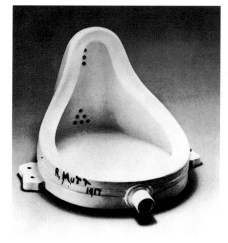

Marcel DUCHAMP:
Fuente. 1917.
Ready-made: urinario de porcelana,
60 cm. de altura.
Philadelphia Museum of Art,
colección Louise y Walter Arensberg

Paolozzi fue el primero en utilizar ese tipo de imágenes como material artístico en unos pequeños collages de finales de los años cuarenta. *Fui el juguete de un hombre rico* (1947), realizado a partir de recortes publicitarios y de revistas ilustradas, incluye ya casi todos los elementos característicos del Pop americano de los años sesenta: iconos comerciales como la Coca-Cola, el erotismo reducido a estereotipo por los medios, uso irónico y polisémico de los textos escritos incorporados a la obra. Ese mismo procedimiento de acumulación de imágenes de origen publicitario es el que utiliza Hamilton en su célebre collage de 1956 *¿ Qué es lo que hace tan diferentes, tan atractivos, a los hogares de hoy ?* (fig. 2), concebido como portada del catálogo para «This is Tomorrow» y que ha devenido con el tiempo una de las imágenes fundacionales y prototípicas del Pop Art. Tanto Paolozzi como Hamilton enseñaban por entonces diseño en el Royal College of Arts y en la St. Martin's School of Art, respectivamente, y de la primera de estas instituciones surgirían la mayor parte de los artistas relacionados con el Pop británico en los años siguientes. Suele distinguirse una segunda fase protagonizada por Richard Smith, cuyos cuadros aún abstractos de principios de los años sesenta toman estructuras y gamas cromáticas de revistas y envoltorios comerciales, y Peter Blake, que se decanta por una figuración de apariencia más convencional pero en la que asoman también iconos típicos del Pop como Elvis Presley (fig. 56).

Una tercera fase se consagraría en la exposición «Jóvenes artistas contemporáneos», celebrada en la Whitechapel Art Gallery de Londres en 1961, punto de partida de artistas salidos en su mayor parte del Royal College of Arts como Barrie Bates (conocido luego como Billy Apple), Derek Boshier, Patrick Caulfield, David Hockney, Allen Jones, el americano R.B. Kitaj, Peter Philips y Norman Toynton. A diferencia de Hamilton o Blake, las afinidades de estos artistas con el Pop Art son tan variables como diversas, más intensas en el caso de Caulfield o Jones y más indirectas y complejas en los de Hockney o Kitaj quienes, pese a su estrecha vinculación a la escena artística americana —Kitaj nació allí y Hockney desarrollará en California la mayor parte de su carrera—, han acabado por escribir un importante capítulo de la gran tradición figurativa del arte británico contemporáneo.

El camino hacia el Pop en los Estados Unidos

Mientras el Pop Art británico se gesta como una vanguardia organizada, con un frente crítico-teórico y otro artístico íntimamente relacionados, el americano surge del desarrollo de algunos síntomas significativos en la obra de artistas individuales que, sin actuar con conciencia de grupo, empiezan a dar cabida al objeto en una pintura que todavía es en gran medida abstracta. Esos síntomas se detectan por vez primera en las obras de Jasper Johns y Robert Rauschenberg, pioneros indiscutibles de una tendencia en la que nunca llegarán a integrarse del todo, hacia 1955. En torno a esa fecha, Rauschenberg empieza a añadir objetos reales a sus pinturas, cuyo cromatismo explosivo y violento guarda evidente relación con la *action painting* y, especialmente, con la obra de Willem de Kooning. Primero son fragmentos planos de tela o papel de periódico que se mezclan con el óleo, pero enseguida aparecen objetos tridimensionales: son las características *combine paintings* (figs. 6, 7 y 8), en las que se establece un tenso diálogo entre el objeto y la superficie pintada, conformada en términos no muy distintos a los de la *action painting* precedente.

Por esos mismos años, Jasper Johns, que ocupaba un taller vecino al de Rauschenberg en la Pearl Street de Manhattan, establece una polaridad más compleja y ambigua entre objeto y pintura con sus célebres cuadros de banderas americanas, en los que el objeto no se añade a la superficie pictórica sino que se confunde con ella (figs. 3 y 4). El color, la textura y el lenguaje recuerdan a los del expresionismo abstracto, pero el resultado final toma la forma de un objeto que desborda los límites del motivo dando lugar a la pregunta inevitable: ¿Estamos ante un cuadro o ante una bandera?.

Tanto Johns como Rauschenberg comparten la influencia del músico John Cage, al que el segundo había conocido en el Black Mountain College de Carolina del Norte en 1949, y cuyas ideas sobre el azar y la indeterminación como estrategias para *resignificar* el mundo perceptivo gozarán de gran predicamento en la escena artística de vanguardia de los años sesenta. También se ha relacionado la obra de Johns y Rauschenberg en estos años con Marcel Duchamp, con el que

Rauschenberg traba relación en 1960, hasta el punto de que en alguna ocasión se la ha clasificado como neodadaísta. Ciertamente, no puede pensarse en ella —y aun en el Pop Art en general— sin la referencia de los *ready-made* de Duchamp, por más que ni a Johns ni a Rauschenberg ni a ningún artista pop posterior les animara la clara voluntad derogatoria y antiartística de éstos; el propio Duchamp fue tajante cuando le escribió a Hans Richter, respecto a «este neo-Dadá al que llaman nuevo realismo, pop art, assemblage, etc», que «les lancé el botellero y el urinario a la cara como una provocación y ahora los admiran por su belleza estética.»

Robert Rauschenberg fue, junto con Jasper Johns, otro de los artistas que sentaron las bases del Pop Art en Nueva York actuando como elemento de transición entre el expresionismo abstracto de los años cuarenta y cincuenta y las nuevas tendencias.

Una rápida consagración

Pero no parece que fuera la *belleza estética* el móvil fundamental de estos artistas, sino más bien el deseo de ampliar los límites de un arte que las generaciones inmediatamente anteriores habían hecho demasiado autorreferencial, inmune a toda contaminación procedente del mundo sensible y de la sociedad que rodea al artista. Tras las *Banderas*, Johns daría un paso decisivo al fundir en bronce dos latas de cerveza a tamaño natural en 1960 (fig. 11), y Rauschenberg, un año antes, haría explícita la idea de un nuevo comienzo mediante el gesto de borrar un dibujo del expresionista abstracto Willem de Kooning. Sin embargo, ni uno ni otro llegarán nunca a ser plenamente artistas pop, por más que la historia del movimiento pase inevitablemente por su obra.

El perfil más característico de la corriente lo definen cinco artistas que comienzan su carrera en Nueva York a mediados de los años cincuenta y de los que puede afirmarse que están plenamente consagrados en 1962: Andy Warhol, Roy Lichtenstein, Claes Oldenburg, Tom Wesselmann y James Rosenquist. Fue la historiadora Lucy Lippard quien fijó ese núcleo principal en un libro publicado en 1966 y, en general, se ha venido dando por bueno hasta ahora. A ellos habría que añadir otros artistas que actúan por esos mismos años en California, como Ed Ruscha, Mel Ramos y Wayne Thiebaud. Existe además una amplia nómina de artistas cuya obra se relaciona con el Pop Art, bien porque una parte de ella se adscribe claramente al movimiento, bien porque toda ella comparte algunos de sus intereses y rasgos característicos. Robert Indiana y Jim Dine son quizá los más próximos al núcleo central, mientras otros como Larry Rivers o Alex Katz desarrollan su obra, poderosamente individual, en una figuración que se sitúa en la periferia del Pop Art.

Muchas obras de Warhol que hacen referencia a sucesos de actualidad parten de fotografías de prensa. Esta imagen en concreto es el origen de la conocida serie *Revuelta racial*.

Warhol, Wesselmann, Lichtenstein, Rosenquist y Oldenburg estaban incluidos —junto a Thiebaud, Dine e Indiana— en la exposición celebrada en 1962 en la galería neoyorquina de Sidney Janis bajo el título «The New Realists», que reunía también a artistas británicos como Blake y Peter Philips y a buena parte de los Nuevos Realistas franceses de Pierre Restany. Un año después, Lawrence Alloway organiza en el museo Guggenheim la muestra «Six Painters and the Object», con obras de Warhol, Dine, Rauschenberg, Johns, Lichtenstein y Rosenquist, que se ciñe de forma más estricta a lo que en los años siguientes se entendería como Pop Art en sentido más estricto, y cuyos perfiles habían sido objeto de discusión en un simposio celebrado en 1962 en el Museo de Arte Moderno con participación de un buen número de artistas. En estos años se celebrarán varias exposiciones auspiciadas por museos en distintas ciudades americanas, lo que prueba que el movimiento estaba ya consolidado. En esta rápida fortuna crítica —no exenta de polémicas: Mark Rothko se refería despectivamente a los nuevos artistas como *pop-sicles*, es decir, «piruletas»— tuvo mucho que ver el apoyo de algunas galerías neoyorquinas, como Reuben, Green, Judson y, sobre todo, las de Sidney Janis y Leo Castelli. También fue importante la labor de Ileana Sonnabend, que mostraría en fechas muy tempranas a algunos de estos artistas en París.

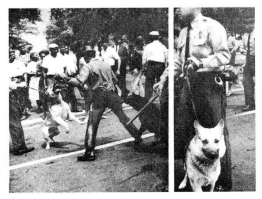

Andy WARHOL:
Revuelta racial pequeña. 1964.
Acrílico sobre lienzo, 76,2 × 83,8 cm.

Lenguaje artístico y cultura de masas

Junto con la consagración crítica y comercial, a principios de los sesenta están ya plenamente afirmados la nueva mirada, los temas y el lenguaje característicos del Pop Art. Ya no se trata sólo del retorno del objeto verificado en la obra de Johns y Rauschenberg o en los artistas que practican el *assemblage*, sino de un acercamiento totalmente nuevo de los artistas a la cultura de la imagen contemporánea entendida como territorio propio del arte de su tiempo. En 1962, Warhol ya ha escogido la serigrafía como medio para plasmar sus imágenes seriadas de botellas

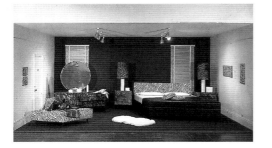

Claes OLDENBURG:
Dormitorio. 1963.
Madera, vinilo, metal, piel sintética y otros materiales,
518 x 640 cm.
National Gallery of Canadá, Ottawa.

Andy WARHOL:
Escaparate de Bonwit Teller. Nueva York, 1961.

Allan KAPROW:
Yard (Patio). 1961.
Ambiente. Nueva York.

de Coca-Cola o latas de sopa Campbell (fig. 41), Lichtenstein ha descubierto el potencial artístico de la individualización y ampliación de viñetas de cómic y Wesselmann ha aumentado la escala de sus collages de finales de los cincuenta gracias a la incorporación de imágenes recortadas de las vallas publicitarias. La mirada pop no radica sólo en la iconografía comercial o mediática, sino en la reflexión plástica acerca de sus soportes y técnicas de reproducción originales. Tan importante como el rostro de Marilyn Monroe o las noticias de prensa que utiliza Warhol en su obra es la condición serial —con variaciones cromáticas o sin ellas— de esas imágenes, que nos muestra el primado de lo cuantitativo frente a lo cualitativo en ellas; tan importante como las nuevas connotaciones que cobran las viñetas de Lichtenstein al ampliarlas es la paralela reproducción ampliada de sus tramas gráficas, cuyo efecto se hará más complejo cuando, utilizando los mismos recursos, las imágenes representadas no procedan de los medios sino de los manuales de historia del arte.

Sin duda, el rasgo distintivo del Pop Art es esa entrada a saco en las imágenes de la cultura popular tratándola de igual a igual. Ese juego supone una mirada distante, incluso fría, que a menudo ha llevado a confundir la falta de condescendencia con la complacencia. El artista pop, como tal, ni aprueba ni desaprueba, tan sólo dirige la atención hacia aspectos de la cultura de su tiempo que, por su importancia, no cree que deban ser ajenos a la tarea del arte. Un arte, según dice Lichtenstein, que «desde Cézanne se ha vuelto sumamente romántico..., alimentándose de sí mismo [...]. El mundo está fuera de él. El Pop Art mira hacia el mundo y da la impresión de aceptar lo que le rodea, lo cual no es, en sí, ni bueno ni malo, sino distinto: es otro estado mental». Otros, como Oldenburg, proclaman su «alta idea del arte», y aun entendiendo la vuelta de tuerca del Pop como un «proceso de sometimiento o humillación» lo justifican porque su «objetivo [es] ponerlo [al arte] a prueba, reducirlo todo al mismo nivel y ver *entonces* lo que se puede sacar en limpio». No es infrecuente que los artistas intenten quitarle importancia al origen de sus temas reclamando el protagonismo para la manera en que los utilizan o el proceso de su elaboración artística. Wesselmann, por ejemplo, insiste en que el objetivo fundamental de su obra es crear imágenes de intensidad reforzada, «cuadros que estallen en la pared», como él mismo escribió; la utilización de imágenes de alto contenido erótico o tomadas de la cultura de masas no sería más que un recurso para asegurar la tensión de la obra y afirmar su propia voz en un panorama previo dominado por la abstracción. Los objetos agigantados o blandos de Oldenburg no pretenden sino «dar una afirmación concreta a mi fantasía. En lugar de pintarlos, hacerlos tangibles: transformar los ojos en dedos». Del mismo modo, Lichtenstein piensa su obra «como si fuera abstracta mientras la estoy haciendo. Además, la mitad del tiempo [los cuadros] están cabeza abajo mientras trabajo en ellos».

Si se tiene todo eso en cuenta no resulta tan extraño entender los vínculos que, pese a su expresa voluntad de ruptura, tiene el Pop Art con la abstracción previa. La aspiración de Wesselmann a realizar «cuadros que estallen en la pared» viene directamente de su fascinación juvenil por la pintura de De Kooning, del mismo modo que las superficies geométricas de color plano de Robert Indiana, a las que se superponen mensajes escritos, descienden en línea directa de la abstracción pospictórica de Elsworth Kelly (fig. 24). Rosenquist, cuya pintura tanto debe a su experiencia en los años cincuenta como pintor de vallas publicitarias, sostenía que las técnicas de la publicidad son «irritantes en su forma real, pero cuando se convierten en recursos de pintor pueden llegar a ser fantásticas»: el medio idóneo para liberarse de «ese viejo espacio pictórico» al que también habían querido escapar los expresionistas abstractos. Muchos de los artistas relacionados con el Pop Art provenían de oficios relacionados directamente con la cultura de masas que nutriría después su obra (Warhol diseñó escaparates y trabajó en publicidad, al igual que Lichtenstein, que también fue delineante industrial; Wesselmann dibujó tiras cómicas), pero ésta no puede en ningún caso considerarse una prolongación de aquéllos por otros medios, sino la utilización de sus materiales y recursos retóricos en un contexto propiamente artístico.

Pop Art, *assemblage* y Nuevo Realismo

Para los artistas pop, los mecanismos de la imagen publicitaria y mediática son el rasgo más característico de su época —la «inflación de imágenes» de la que tan a menudo hablaría Rosenquist— y, en buena lógica, uno de los elementos que el arte de esa misma época no puede ni debe soslayar. Esa es la principal diferencia con

otros artistas y corrientes contemporáneas que, aun respondiendo a estímulos, intereses y propósitos en parte identificables con el Pop Art, despliegan estrategias artísticas bien distintas. En ese caso están los muchos artistas americanos que, en torno a los años sesenta, practican la técnica del *assemblage*, esa suerte de collage tridimensional en el que la pintura o la escultura se suman a objetos de la vida cotidiana. Buen ejemplo de esta tendencia es el grupo que se consolida a finales de los cincuenta en la Universidad de Rutgers, la universidad estatal de New Jersey en New Brunswick. Allan Kaprow, uno de los padres del *happening*, desempeña allí el papel inspirador que corresponde a John Cage en el caso de Johns y Rauschenberg; pero los artistas que se mueven en torno a él, como Lucas Samaras, George Brecht, Robert Whitman o —el más importante de todos ellos— George Segal, no pueden considerarse artistas pop en toda la extensión del término, con la única excepción de Lichtenstein, que mantuvo contacto con el grupo.

Algo parecido puede decirse de los artistas europeos que vuelven su atención hacia el objeto en esos mismos años. El grupo más importante es el que el crítico francés Pierre Restany bautizará como *Nouveaux Realistes* en un manifiesto publicado en 1960 a propósito de una exposición colectiva celebrada en la galería Apollinaire de Milán. Muchos de ellos (Arman, Enrico Baj, Yves Klein, Christo, Raymond Hayns, Martial Raysse, Mimmo Rotella, Daniel Spoerri, Jean Tinguely) estuvieron representados en la exposición de Sidney Janis de 1962, pero ni ellos ni Alain Jacquet, Cesar, Niki de Saint-Phalle o tantos otros a los que se relaciona con esa etiqueta mantienen con la cultura de masas la peculiar relación que define al Pop Art salvo en obras aisladas (figs. 35, 49); incluso Restany fue muy crítico con la obra de Warhol o Lichtenstein. El Pop Art está estrechamente ligado a la prosperidad y el optimismo social americanos de esos años. En la Europa exangüe y en reconstrucción de la posguerra ni estaba suficientemente desarrollada la cultura de masas ni era imaginable la desprejuiciada relación con el universo consumista que sirve de caldo de cultivo al Pop Art.

El Pop Art y la cultura de los años sesenta

Aunque el expresionismo abstracto pasa por ser la primera aportación específicamente americana al panorama del arte contemporáneo, desde mediados de los años sesenta se ha ido imponiendo la opinión —sobre todo en Estados Unidos— de que aquél era en realidad un movimiento intelectualizado y deudor de las vanguardias históricas europeas. La inconfundible estirpe americana del Pop Art vendría en cambio avalada por su conexión con una gran tradición figurativa y realista americana que arrancaría en el siglo XIX y culminaría en el XX, en artistas como Ben Sahn, Stuart Davis y, sobre todo, Edward Hopper. Ciertamente, desde la segunda mitad de los años sesenta el legado del Pop en los Estados Unidos parece traducirse en una acentuación de la imagen realista que incluye un amplio abanico, desde Howard Kanowitz, Richard Estes o John de Andrea a Malcolm Morley; pero esta visión, un tanto unilateral, tiende a ocultar su adscripción a un panorama más amplio que, a principios de la década, busca salidas al ensimismamiento de la abstracción y conexiones con ámbitos más amplios de la existencia humana. Si miramos a sus orígenes, el Pop Art está emparentado con el *assemblage* y con las formas primerizas de arte de acción, como el *happening* o las *performances*, y sus referencias están más en el desplazamiento semántico del objeto derivado del *ready-made* dadaísta que en la tradición figurativa americana.

El extraordinario éxito del movimiento —muy superior al de las tendencias más conceptuales que le acompañan— y su gran influencia —en un curioso (y perverso) fenómeno de ida y vuelta— sobre la publicidad y la iconografía popular de la que antes había tomado sus materiales han desdibujado un tanto su genealogía. El Pop Art es hoy un emblema de los años sesenta, como el *rock and roll* o el fenómeno *hippy*, que se ocupa de la trivialidad aunque no sea en absoluto un arte de lo trivial. En realidad, es la muestra más visible de un giro profundo en el discurso artístico contemporáneo: si las vanguardias históricas del periodo de entreguerras pretendieron configurar un arte para la era de la máquina, el Pop Art es el intento de responder desde el arte a la era del consumo y la comunicación de masas.

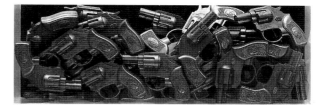

ARMAN (Armand Fernández):
Boom! Boom! 1960.
Assemblage: pistolas de agua en caja de plexiglás, 21 × 59 × 11,2 cm.
The Museum of Modern Art, Nueva York.
Donación de Philip Johnson.

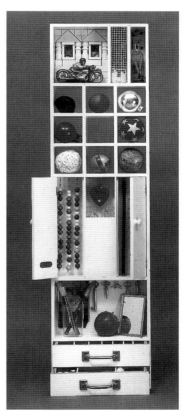

George BRECHT:
Depósito. 1961.
Assemblage: armarito con objetos diversos, 102,6 × 26,7 × 7,7 cm.
The Museum of Modern Art, Nueva York,
Larry Aldrich Foundation Fund.

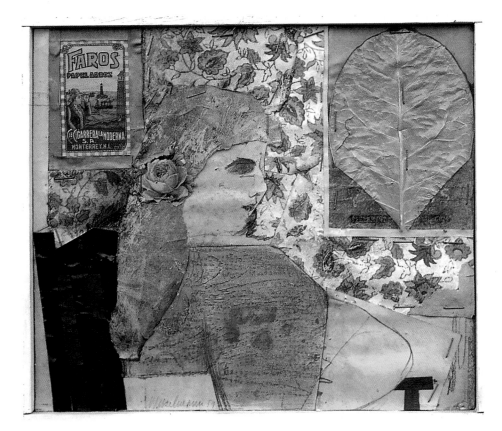

1. TOM WESSELMANN
Retrato-collage n.º 1. 1959.
Técnica mixta y collage sobre tabla, 24,1 × 27,9 cm.
Colección Claire Wesselmann.

La antesala del Pop

Los caminos que conducen a la eclosión del Pop Art en la primera mitad de los años sesenta se fraguan en Inglaterra y en los Estados Unidos a lo largo de la década anterior de maneras bien diversas. En Londres, los miembros del Independent Group despliegan un intenso activismo intelectual centrado en el reconocimiento del papel determinante que la cultura popular y la publicidad desempeñan en la configuración de la cultura urbana del presente; las obras producidas en esos años tienen un cierto contenido programático, de destilado de aquél trabajo de reflexión, como el famoso collage de Richard Hamilton (fig. 2), el artista británico más cercano en su obra posterior a los supuestos del Pop tal como se desarrolla en los Estados Unidos. En Nueva York, sin embargo, artistas como Robert Rauschenberg y Jasper Johns empiezan a dirigir su mirada hacia los objetos que esa misma cultura produce, incorporándolos a unas obras claramente vinculadas a las tendencias abstractas que todavía dominan la escena artística. Por otra parte, algunos de los que poco después se convertirían en actores principales del Pop americano, como Warhol o Wesselmann, apuntan ya en los comienzos de su trayectoria el embrión de algunos de los elementos característicos de su obra madura.

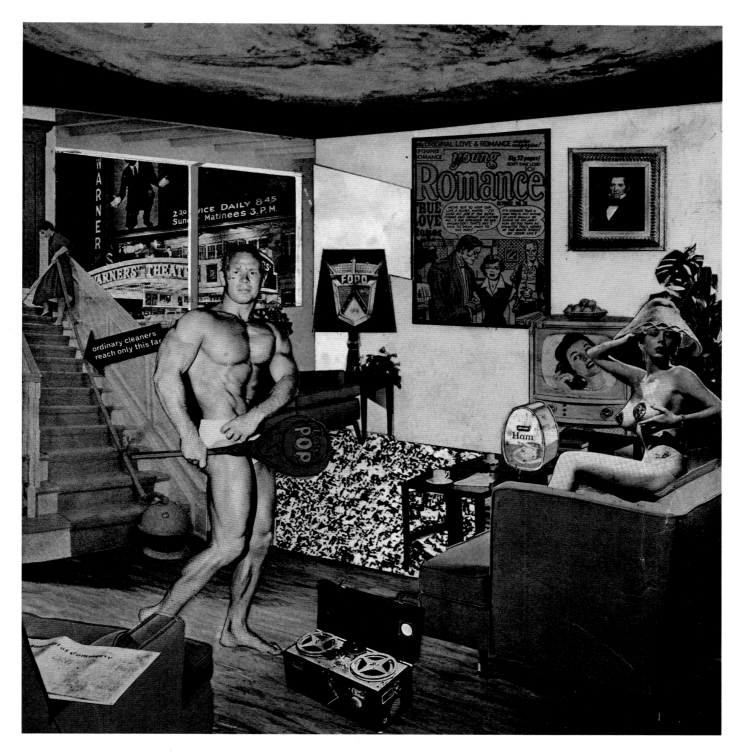

2. RICHARD HAMILTON
¿Qué es lo que hace tan diferentes, tan atractivos, a los hogares de hoy? 1956.
Collage, 26 × 25 cm.
Kunsthalle Tübingen. Col. G. F. Zundel.

Dos obras que muestran bien el contraste entre los primeros pasos del Pop Art en Inglaterra y Estados Unidos. Mientras el collage de Wesselmann busca un efecto plástico de compensación entre los distintos componentes, objetos de desecho recogidos en la calle que cobran un sentido nuevo una vez combinados en un contexto artístico, el de Hamilton, que se hizo como motivo para la portada del catálogo de «This is Tomorrow», una de las exposiciones organizadas por el Independent Group, tiene una clara vocación programática, de inventario irónico de los medios a través de los que la cultura popular configura el nuevo paisaje iconográfico (el cine, el cómic, la publicidad, la televisión, los nuevos electrodomésticos). La aparición de la palabra POP en el envoltorio del caramelo que sostiene el culturista acentuará la fortuna posterior de esta imagen temprana, que sigue de cerca a los collages de Paolozzi de finales de los años cuarenta, como emblema de todo el movimiento.

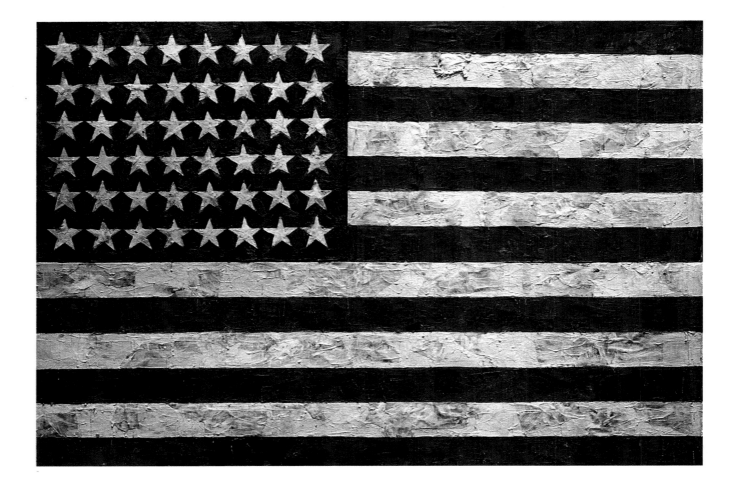

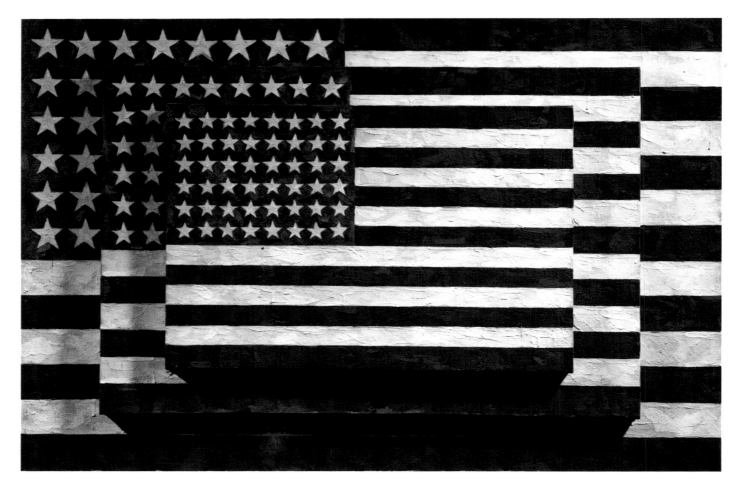

3. JASPER JOHNS
Bandera. 1955.
Encáustica, óleo y collage sobre tela,
107,3 × 153,8 cm.
The Museum of Modern Art, Nueva York
(donación de Philip Johnson en honor de
Alfred H. Barr Jr.).

4. JASPER JOHNS
Tres banderas. 1958.
Encáustica sobre tela, 76,5 × 116 × 12,7 cm.
The Whitney Museum of American Art, donado
en el 50 aniversario por The Gilman Foundation
Inc., The Lauder Foundation, A. Alfred Taubman
y donante anónimo (más adquisición).

5. JASPER JOHNS
Números en color. 1958-1959.
Encáustica y collage sobre tela, 170 × 126 cm.
Albright-Knox Art Gallery, Buffalo.

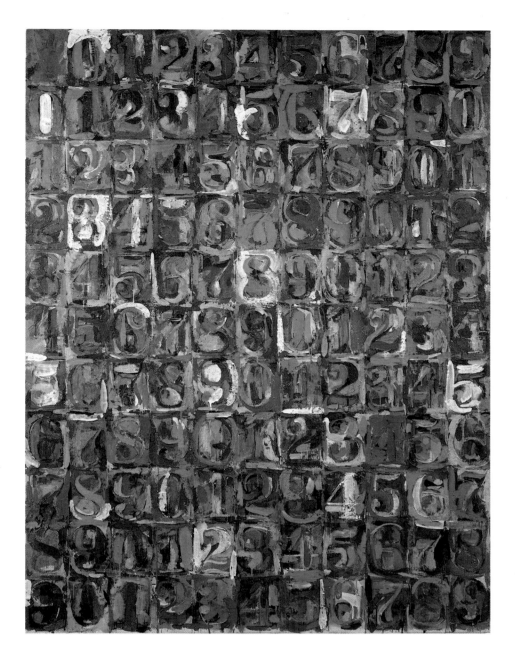

Las banderas americanas que Jasper Johns empieza a pintar
hacia 1955 suponen una redefinición de las relaciones entre
objeto y representación artística: la bandera se identifica con el
cuadro apoderándose de su superficie, pero ésta mantiene la
textura y la materialidad propia de la pintura abstracta. Por esos
años, Johns aplica el mismo procedimiento a números, letras y
otras imágenes convencionales y con una estructura formal
constante y reconocible, como dianas o mapas de Estados
Unidos. El grado de objetivación de la imagen representada la
vacía de contenido y la descontextualiza, avanzando así algunos
de los procedimientos retóricos fundamentales del Pop Art, en
el que Johns nunca se integrará del todo. Ese efecto se hace
más evidente aún cuando el objeto se repite de forma seriada
(figs. 4 y 5), lo que acentúa aún más su condición de icono, de
componente rutinario de nuestra cultura visual cuya situación en
un contexto artístico descubre significados inéditos.

6. ROBERT RAUSCHENBERG
Piscina de invierno. 1959.
Combine painting, 227,3 × 149 × 10,2 cm.
Colección David Geffen, Los Angeles.

7. ROBERT RAUSCHENBERG
Monograma. 1955-1959.
Combine painting, 106,6 × 160,6 × 164 cm.
Moderna Museet, Estocolmo.

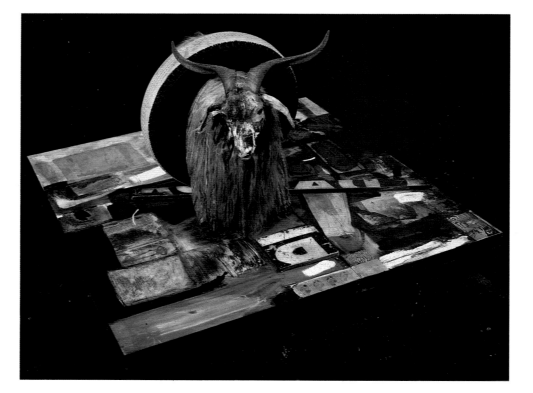

8. ROBERT RAUSCHENBERG
Cama. 1955.
Combine painting, 191,3 × 80 × 16,5 cm.
The Museum of Modern Art, Nueva York.
Donación de Leo Castelli en homenaje a
Alfred H. Barr Jr., 1989.

Las combine paintings *de Robert Rauschenberg
vienen a ser una variante del* assemblage, *una
técnica que integra objetos materiales en la
obra de arte y que desarrolla por caminos
diferentes la técnica del collage inventada por
Picasso y Braque a principios del siglo. La
rotunda presencia del objeto en* Cama *y*
Monograma, *o su evocación elíptica en* Piscina
de invierno, *contrastan con superficies
pictóricas tratadas a la manera de la* action
painting *y compuestas a su vez de materia
pictórica, letras, recortes de periódico y
distintos fragmentos materiales. De esta
forma, Rauschenberg establece un complejo
juego de oposiciones entre lo objetivo y lo
subjetivo, lo artístico y el residuo de la cultura
material, el orden y el azar. La influencia del
dadaísmo, de Marcel Duchamp a Kurt
Schwitters, se suma a la del músico John Cage
en unas obras que, junto a las de su amigo
Johns, contienen la semilla del Pop Art más
característico que cuajará en Nueva York en los
primeros años sesenta.*

9. ANDY WARHOL
A la Recherche du Shoe Perdu. 1955.
Litografía, offset, acuarela y plumilla sobre papel,
66,4 x 50,8 cm.

En la segunda mitad de los años cincuenta, Andy Warhol trabaja todavía como
ilustrador y diseñador publicitario. Sus primeras obras muestran la huella de ese
oficio en la decantación por temas y técnicas que desarrollará posteriormente:
la apariencia de muestrario comercial del repertorio de zapatos, la incipiente
serialidad de la imagen, la representación deliberadamente simple y mecánica.
La obra de Larry Rivers, que reproduce el menú de una célebre taberna
frecuentada por artistas neoyorquinos desde los años cuarenta, es también un
ejemplo del interés cada vez más generalizado de los artistas americanos en
este momento por elementos y objetos insignificantes tomados de la vida
cotidiana. El tratamiento más pictoricista y convencional del tema es
característico de la obra posterior de Rivers y acusa la influencia de Willem de
Kooning, un expresionista abstracto cuya obra fue también determinante en
los primeros pasos de otros artistas relacionados con el Pop Art, como
Rauschenberg o Wesselmann.

10. LARRY RIVERS
Menú del Cedar Bar I. 1959.
Óleo sobre tela, 120,6 × 88,9 cm.
Colección del artista.

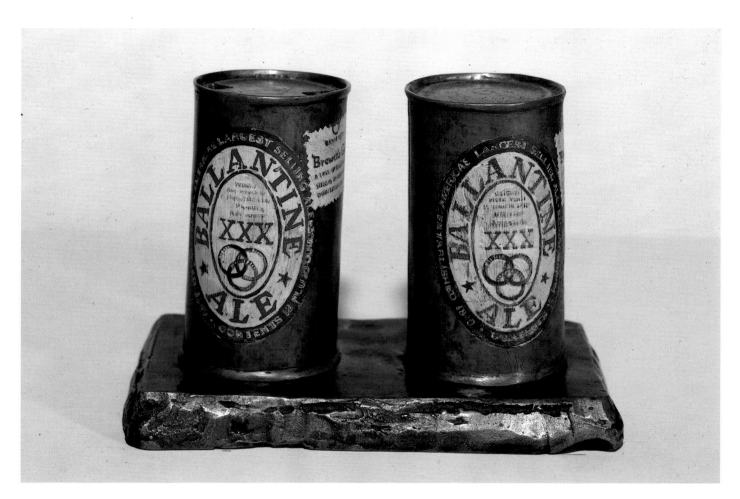

11. JASPER JOHNS
Bronce pintado. 1960.
Bronce pintado, 14 × 20,3 × 12,1 cm.
Offentliche Kunstsammlung, Basilea,
Kunstmuseum (colección Ludwig Saint-Alban).

Johns ahonda en la ambigüedad entre objeto común y obra de arte al vaciar en bronce estas dos latas de cerveza respetando la escala del modelo, pero poniendo de relieve su condición de obra de arte mediante el pedestal y la evidencia del material, que dejan claro que estamos ante una escultura. El procedimiento que sigue Warhol en su Teléfono es el inverso: una representación manual y única que intenta parecer convencional, industrial e impresa, produciendo ese desplazamiento semántico que el Pop Art toma del dadaísmo.

La nueva mirada hacia el objeto

Al volver de nuevo a tomar en consideración el objeto en un contexto artístico, tanto el Pop Art como las otras tendencias que en la década de los sesenta buscan alternativas a la abstracción se replantean el problema de la representación, que es tanto como decir la relación entre objeto común y obra de arte. Los artistas tratan en general de buscar una vinculación más estrecha, incluso una identificación total o parcial entre la obra y los objetos a los que ésta alude, yendo más allá de la mera asociación o polaridad de las primeras *combine paintings* de Rauschenberg en los cincuenta. La carga artística radica por tanto en *la mirada* que el artista proyecta sobre el objeto más que en la manera de representarlo. El desplazamiento contextual, la manipulación de las escalas o la alteración de las circunstancias en que un objeto común se presenta habitualmente ante el espectador pasan a ocupar el lugar de los viejos sistemas de representación. Es evidente la deuda de esta nueva mirada con el *ready-made* dadaísta y, en especial, con la obra de Duchamp, aunque el propósito sea ahora más bien el de ampliar y actualizar el territorio de lo artístico que el de desacreditarlo y desactivarlo que animaba al viejo vanguardista francés.

12. ANDY WARHOL
Teléfono. 1961.
Acrílico y grafito sobre lienzo, 182,9 × 137,2 cm.

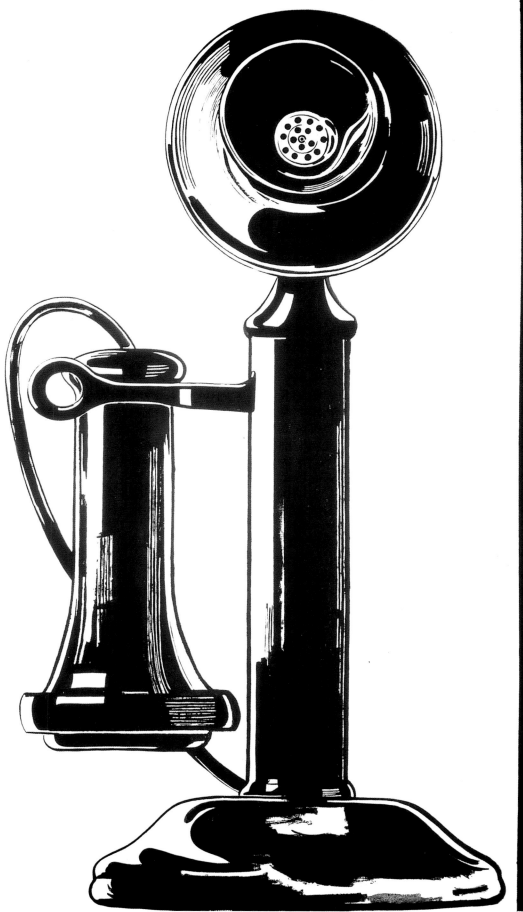

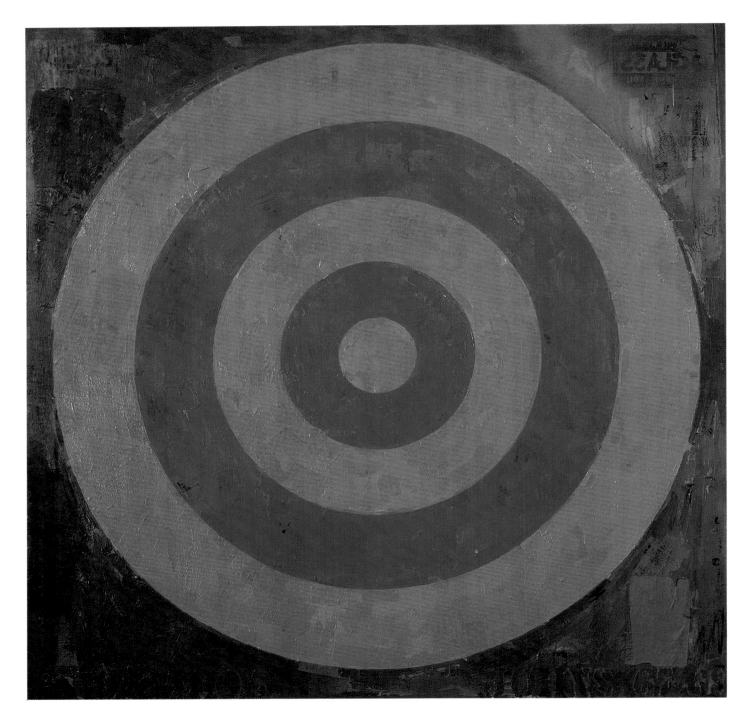

13. JASPER JOHNS
Diana. 1967-1969.
Óleo y collage sobre tela, 156 × 156 cm.
Colección particular.

La diana es otra de las imágenes-tipo características de la obra de Johns, que podemos entender como una representación o una simple secuencia abstracta de color, como en las pinturas de Kenneth Noland o Ellsworth Kelly. Fondo pintado, en cambio, profundiza en el juego de paradojas de las combine paintings *de su amigo Rauschenberg en la década anterior, como si la pintura se hiciese objeto en la materialización tridimensional de algunas de las letras de RED-YELLOW-BLUE —los colores en los que está pintado el cuadro— y en las brochas, latas de pintura y de cerveza —objetos que Johns repetirá recurrentemente en muchas otras obras—, que parecen atraídas por la grieta central que separa los dos paneles. En estas obras más tardías es evidente la distancia entre los intereses artísticos de Jasper Johns y el rumbo que sigue la corriente principal del Pop, por más que persistan las afinidades entre ambos lenguajes.*

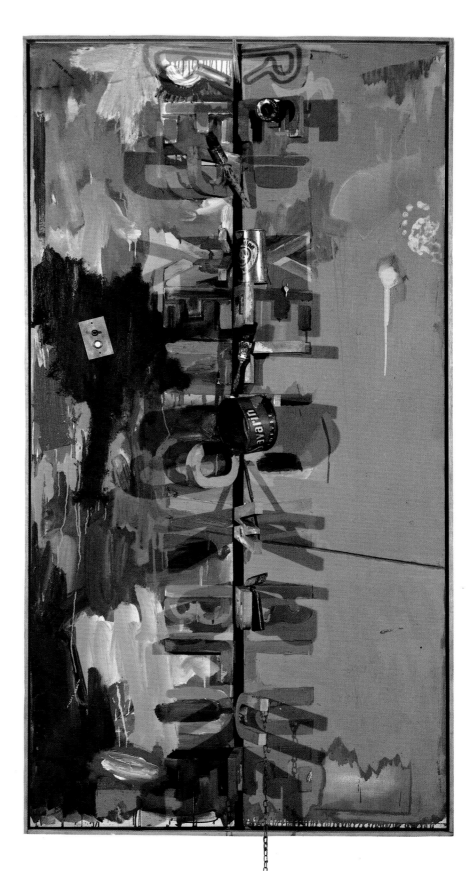

14. JASPER JOHNS
Fondo pintado. 1963-1964.
Óleo sobre tela y objetos, 183 × 93 cm.
Colección del artista.

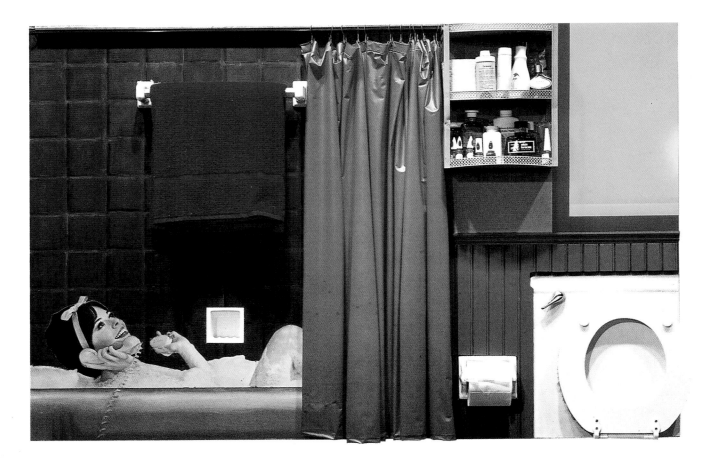

15. TOM WESSELMANN
Collage de la bañera n.º 2. 1963.
Técnica mixta, collage y ensamblaje sobre
tabla, 122 × 152,4 × 15,2 cm.
Metropolitan Museum, Tokio.

Partiendo de los pequeños collages de los años cincuenta
(fig. 1), Wesselmann complica cada vez más las tensiones y
correspondencias entre temas, objetos y soportes. Así, Collage
de la bañera n.º 2 *desarrolla la iconografía tradicional del*
desnudo en un contexto realista, que integra imágenes
recortadas, objetos reales y réplicas fabricadas ex profeso por
un carpintero, como la tapa y cisterna del inodoro. En la obra
de 1981, sin embargo, una pintura sobre lienzo de gran
formato se presenta, mediante recursos ilusionistas, como un
bodegón escultórico. Oldenburg, por su parte, en sus
característicos objetos blandos actualiza un viejo guiño
surrealista y nos muestra la imagen artística de objetos
comunes como una suerte de rastro fantasmal.

16. TOM WESSELMANN
Zapatillas deportivas y bragas violeta. 1981.
Óleo sobre tela, 176,5 × 219,1 cm.
Colección particular.

17. CLAES OLDENBURG
Tambores blandos espectrales. 1972.
Diez elementos en tela, cosidos y pintados,
80 × 183 × 183 cm.
Mnam / Cci / Centre Georges Pompidou, París.

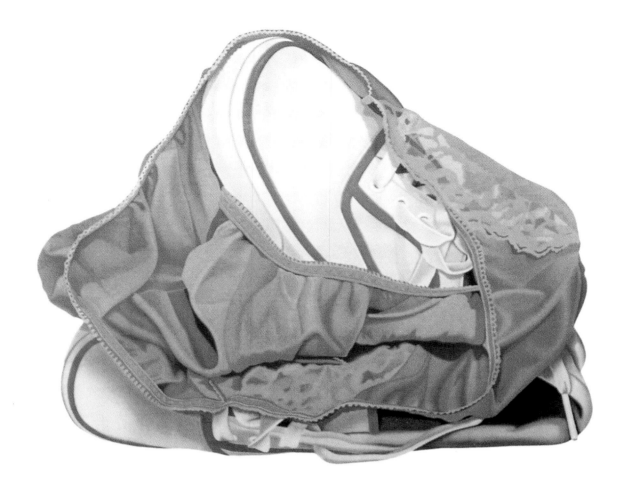

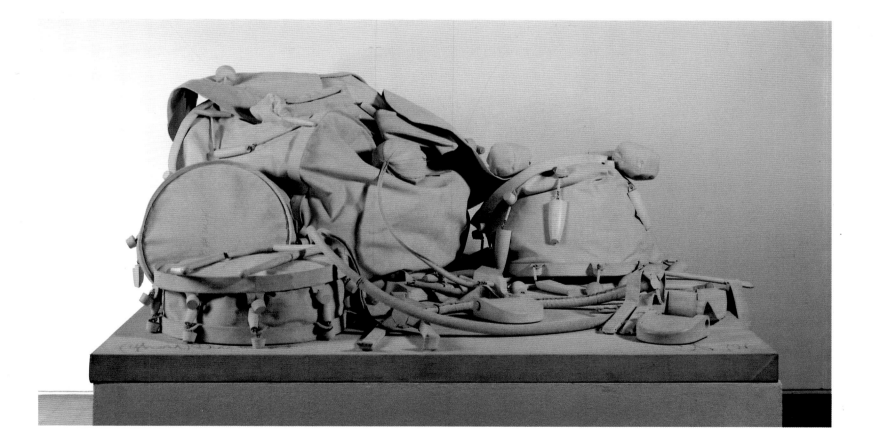

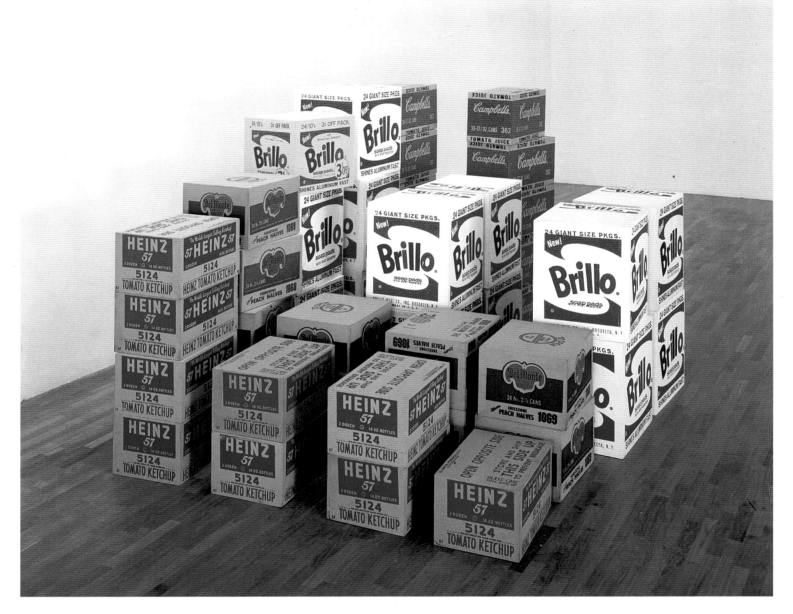

18. ANDY WARHOL
Cajas variadas. 1964.
Serigrafía sobre madera, dimensiones variables.

Los diferentes enfoques de un tema similar por parte de
Warhol y Rauschenberg son ilustrativos de las distintas
estrategias en la utilización del objeto de la cultura de masas en
un contexto artístico. Las cajas de Warhol son bloques de
madera recubiertos de cartón serigrafiado, y el resultado es la
presentación descontextualizada de lo que bien podría ser un
rincón cualquiera del almacén de un supermercado.
Rauschenberg, en cambio, manipula cajas reales para
convertirlas en el elemento constituyente de una obra de arte
fundamentalmente plana que, en apariencia, se separa por
completo de su condición inicial de objeto cotidiano.

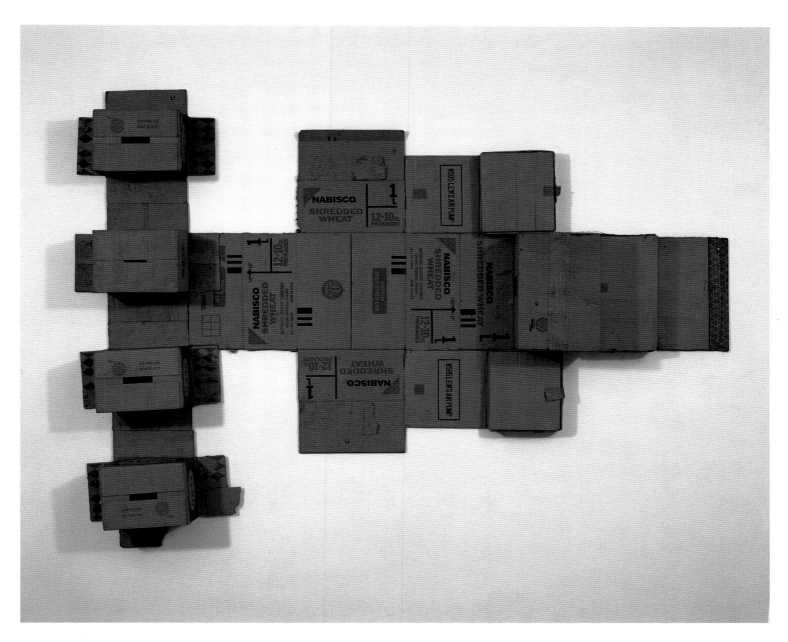

19. ROBERT RAUSCHENBERG
Nabisco Shreaded Wheat. 1971.
Cartón sobre contrachapado, 178 × 216 × 28 cm.
Colección del artista.

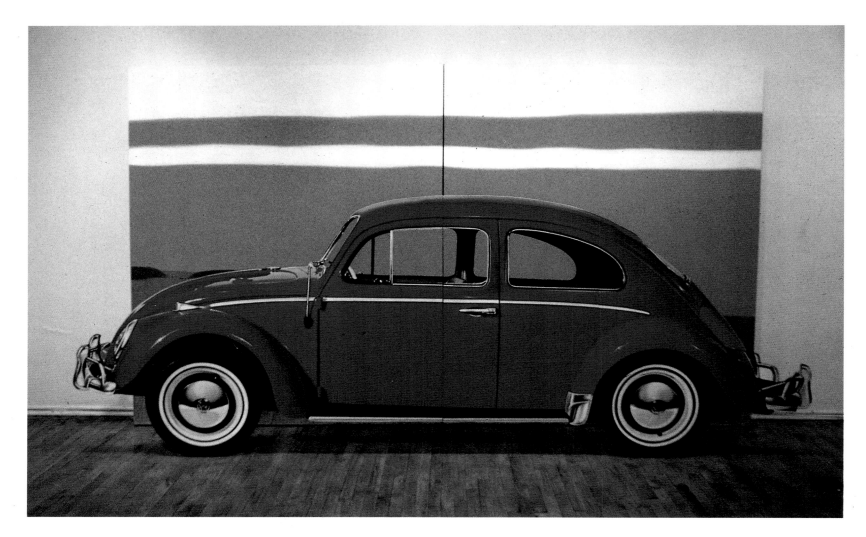

20. TOM WESSELMANN
Paisaje n.º 5. 1965.
Óleo, acrílico y collage sobre tela, 2 secciones
separadas (1 autónoma), 213,4 × 381 × 45,7 cm.
Colección del artista.

Imagen artística y medios de masas

Sin duda, el elemento más característico del Pop Art es la utilización de las imágenes y de las técnicas de configuración de las mismas propias de la publicidad, el cine, la prensa y, en general, los medios de comunicación de masas. Al igual que ocurre con los objetos comunes, estas imágenes aparecen parcialmente separadas de su contexto, bien aisladas y ampliadas, bien fragmentadas o asociadas a otras de origen indiscutiblemente artístico. Sometidos a la manipulación del artista, el anuncio, la valla publicitaria o la viñeta de cómic muestran en primer plano su entramado retórico: de algún modo se objetivan, y de ahí esa distante frialdad que caracteriza a la imagen pop, más allá de la ironía o el humor que a menudo la acompaña. Lo que el artista pop hace es tomar uno o varios elementos de un sistema de significación —la publicidad, los medios— e insertarlos en otro, el de la obra de arte; las convenciones de uno y otro sistema interactúan y dan lugar a resonancias insólitas, abriendo un número insospechado de posibilidades que concurren en el objetivo central del Pop Art: establecer vínculos renovados entre la actividad artística y la vida moderna.

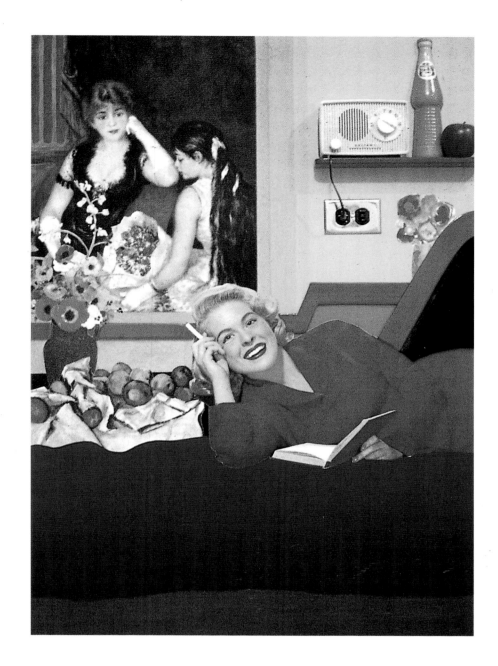

21. TOM WESSELMANN
Gran desnudo americano n.º 50. 1963.
Técnica mixta, collage y ensamblaje
(con inclusión de radio en funcionamiento),
122 × 91,4 × 7,6 cm.
Colección John y Kimiko Powers,
Carbondale (EE. UU.).

*La estrategia habitual de Wesselmann, consistente en dotar de tensión expresiva a la obra
estableciendo oposiciones entre contrarios, se manifiesta aquí en la integración de
imágenes procedentes de la publicidad con otras derivadas de contextos específicamente
artísticos. Así, en* Paisaje n.º 5, *el Volkswagen silueteado, tomado de una valla publicitaria,
se superpone a un paisaje sintetizado en bandas de color que traducen el efecto de la
velocidad, proporcionando una versión paradójica y moderna de un género pictórico
tradicional: se invita al espectador a relacionarse con la obra de manera ambigua, como si
esta fuera una valla anunciadora, pero sin dejar de ser un cuadro.* Gran desnudo americano
n.º 50, *por su parte, se construye sobre el contraste de la imagen recortada de un cartel
publicitario de la mujer y las imágenes artísticas —pero también recortadas de repro-
ducciones impresas— del cuadro de Renoir y el bodegón de Cézanne. En ambas obras se
juega también con la tensión entre la plana frontalidad convencional de la pintura y la
condición tridimensional del soporte, en el primer caso, o de los objetos situados sobre la
repisa en el segundo, incluida una radio que puede ponerse en funcionamiento.*

22. JAMES ROSENQUIST
Ese margen entre... 1965.
Óleo sobre lienzo, 122 × 112 cm.
National Museum of American Art, Washington, DC

Rosenquist, que trabajó en sus comienzos pintando vallas publicitarias, utiliza la técnica propia de ese soporte, así como su escala, para combinar imágenes fragmentarias aparentemente inconexas, pero reconocibles como signos de la cultura de masas precisamente por la manera en que el artista los pinta. Rivers, en cambio, actúa al contrario y, partiendo de un motivo característico del Pop —Warhol también reproducirá series de billetes de un dolar—, obtiene una imagen de naturaleza netamente pictórica, que busca ecos y referencias en la historia de la pintura, como la iconografía napoleónica de los cuadros de David.

23. LARRY RIVERS
Doble billete de banco francés. 1962.
Óleo sobre tela, 183 x 152,4 cm.
Colección Mr. and Mrs. Charles B. Benenson, Scarsdale, Nueva York.

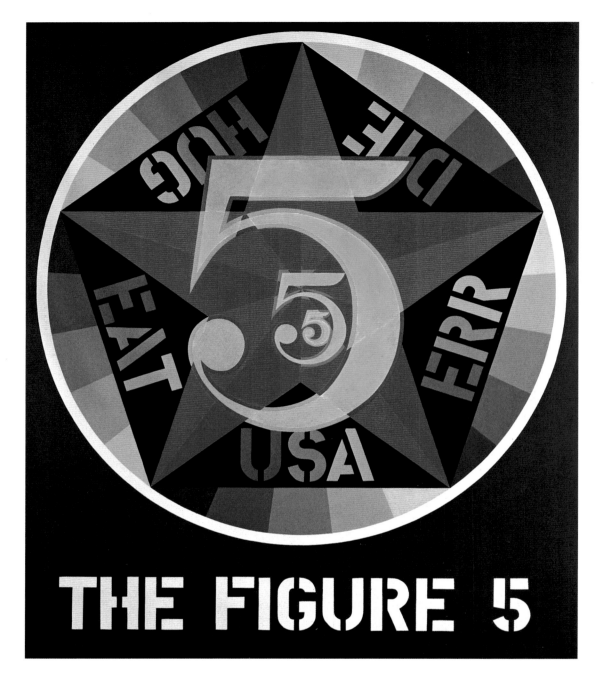

24. ROBERT INDIANA
La cifra cinco. 1963.
Óleo sobre tela, 152,4 × 127 cm.
National Museum of American Art,
Washington D.C.

El eco del lenguaje de los medios en las obras de arte es a veces literal y evidente, pero en otras ocasiones es fruto de una compleja superposición de significados. Ese es el caso de los cuadros de Robert Indiana, en los que la combinación de formas geométricas abstractas es modificada por lacónicos mensajes escritos con letras estarcidas a modo de paródicos lemas publicitarios. También Jasper Johns recurre a una sutil parodia de los viejos reclamos comerciales de clara estirpe dadaísta en este relieve, variación de otro realizado en 1964 —El crítico ve—, donde se mostraba una pareja de bocas sonrientes tras la montura de unas gafas.

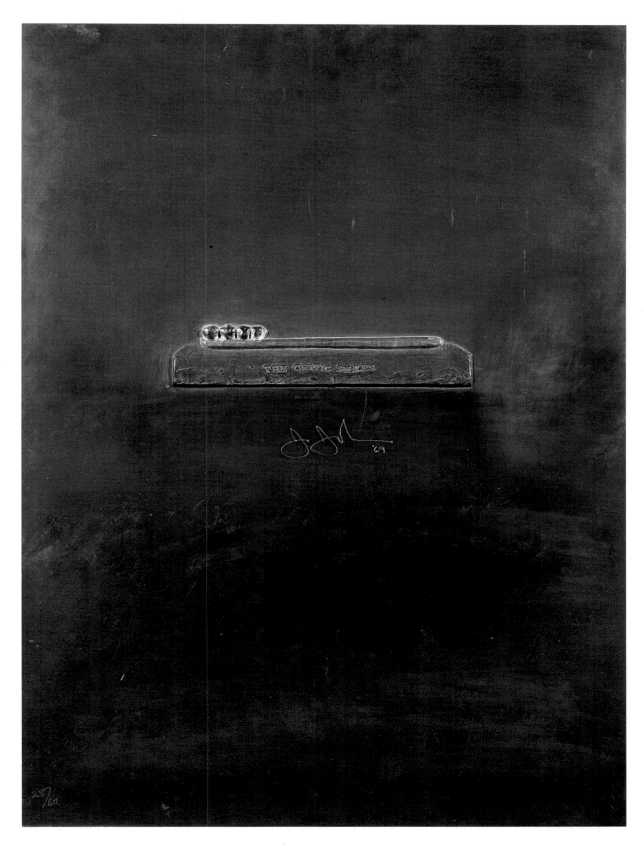

25. JASPER JOHNS
El crítico sonríe. 1969.
Relieve de plomo con lámina de estaño
y oro fundido, 58,4 × 43,2 cm.
Edición de 60 ejemplares.

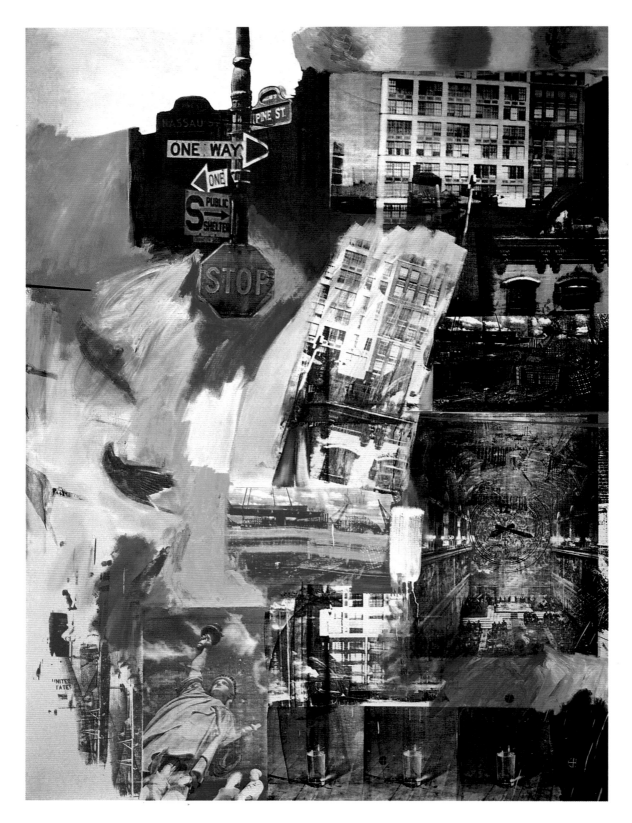

26. ROBERT RAUSCHENBERG
Estate. 1963.
Óleo y serigrafía sobre lienzo, 243,8 × 177,8 cm.
Philadelphia Museum Of Art. Donación de los
Amigos del Philadelphia Museum of Art.

Rauschenberg condensa la naturaleza de la ciudad mediante la acumulación de imágenes fotográficas yuxtapuestas, trasladadas al lienzo por serigrafía sin seguir ningún criterio aparente de jerarquización o discriminación a la hora de situarlas en la obra. Warhol, en cambio, eleva un icono de masas a la categoría de tema artístico al llevar la escala de una viñeta de cómic hasta las dimensiones propias de una pintura. A diferencia de los cuadros de Lichstenstein sobre cómics, Warhol no elimina aquí por completo los rastros de elaboración manual, manifiestos sobre todo en los trazos de lápiz de color de la parte superior derecha.

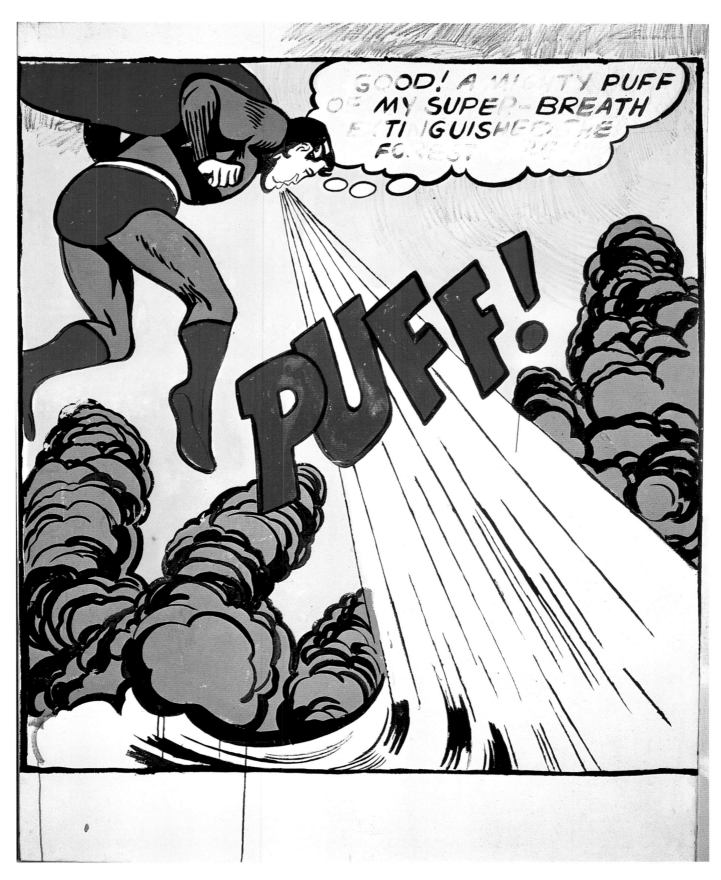

27. ANDY WARHOL
Supermán. 1960.
Acrílico y lápiz sobre lienzo, 170,2 x 132,1 cm.

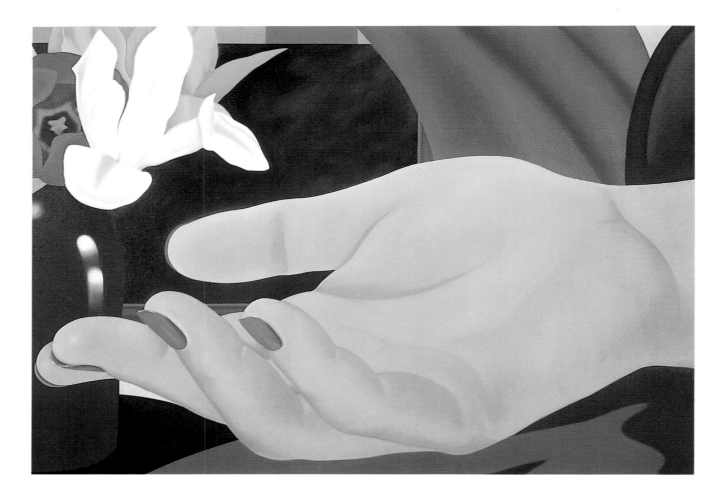

Wesselmann será, junto con Alex Katz, uno de los
artistas relacionados con el Pop Art que aprovechen
en su obra la lección de la imagen cinematográfica,
especialmente en la serie Pinturas de dormitorio
—desarrollada a finales de los años sesenta y a lo largo
de la siguiente década, y con la que esta obra guarda
estrecha relación—, que presenta primeros planos de
un rostro o una parte del cuerpo femenino rodeado
de objetos que parecen disolverse en la fragmen-
tación del primer plano. Si en Wesselmann la
contaminación cinematográfica contribuye a acentuar
la capacidad expresiva de la escena, en Warhol, la
ampliación pictórica de una primera página de diario
actúa como una suerte de mediación neutralizadora
de la tragedia a la que alude. Esa mirada distante es la
mirada homogeneizadora de los medios, que todo lo
sitúan en el mismo plano, aunque su reproducción
literal y aislada en el lienzo tenga un paradójico efecto
intensificador, al poner el acento sobre el entramado
retórico que, en su contexto habitual, pasa
desapercibido.

28. TOM WESSELMANN
Mano de Gina. 1972-1982.
Óleo sobre lienzo, 149,9 × 208,3 cm.
Colección del artista.

29. ANDY WARHOL
129 mueren en un avión (accidente aéreo). 1962.
Acrílico sobre lienzo, 254 × 182,9 cm.

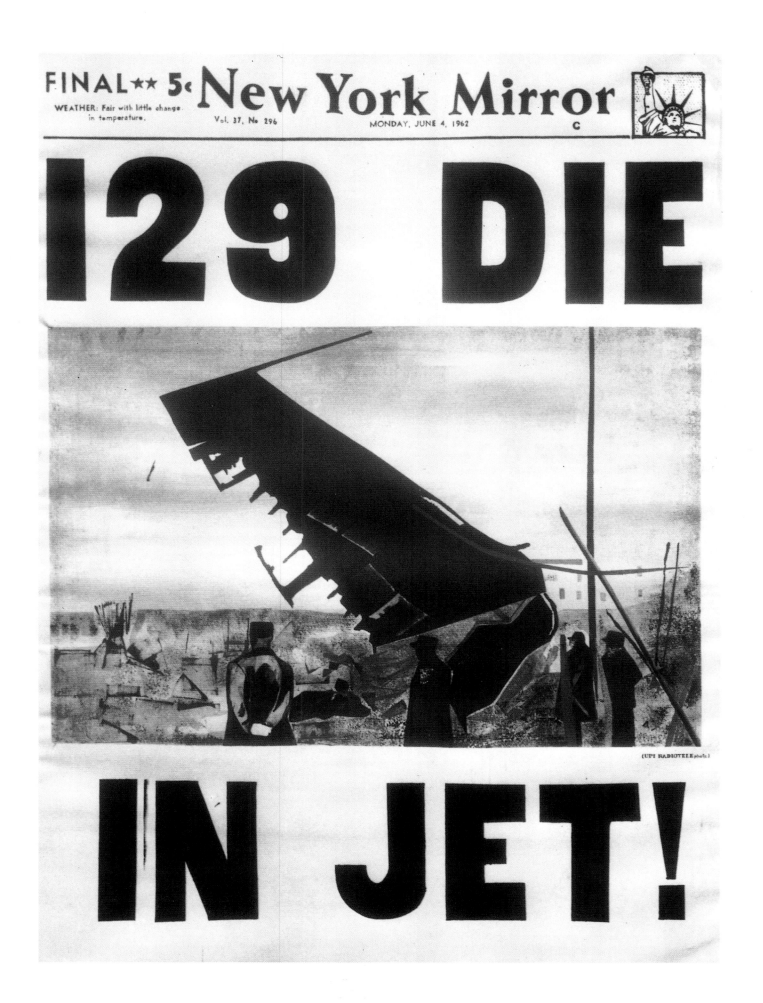

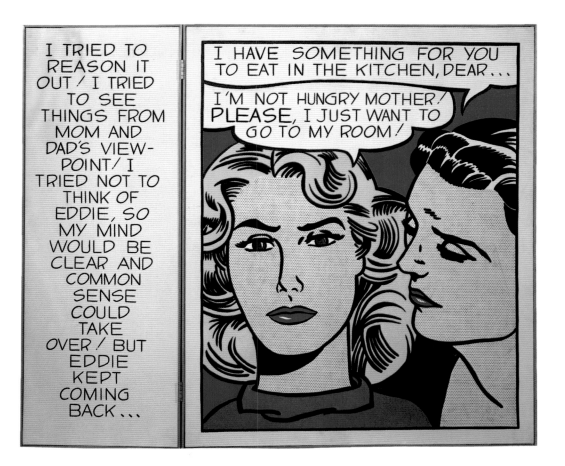

«Cuanto más se parezca mi obra al original, tanto más amenazador y crítico es su contenido», dijo en cierta ocasión Lichtenstein. Al ampliar sus imágenes respetando las tramas de imprenta y el color plano y brillante de las tintas gráficas, el contenido melodramático de una viñeta (fig. 30) o la capacidad sinestésica de las onomatopeyas y convenciones del lenguaje de la historieta (figs. 31 y 32) adquieren una extraña condición irreal e inquietante. La obra se transforma en algo estrictamente distinto del original, pero la presencia de éste es tan potente que se convierte en fuente de permanentes tensiones significativas.

El proceso se complica aún más y adquiere inusitadas dimensiones paródicas cuando se aplica a imágenes procedentes del mundo del arte, como obras de Picasso o el desnudo gesto pictórico del expresionismo abstracto (fig. 33).

30. ROY LICHTENSTEIN
Díptico de Eddie. 1962.
Óleo sobre lienzo: dos paneles,
111,8 × 132,1 cm.
Colección de Mr. y Mrs. Sonnabend.

31. ROY LICHTENSTEIN
Whaam!
Óleo y magna sobre lienzo, 172,7 × 406,4 cm.
Tate Gallery, Londres.

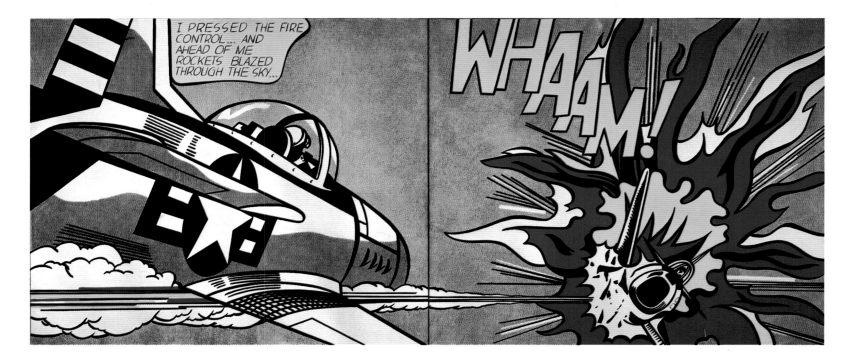

32. ROY LICHTENSTEIN
Explosión n.º 1. 1965.
Metal pintado, 251 × 160 cm.
Museo Ludwig, Colonia.

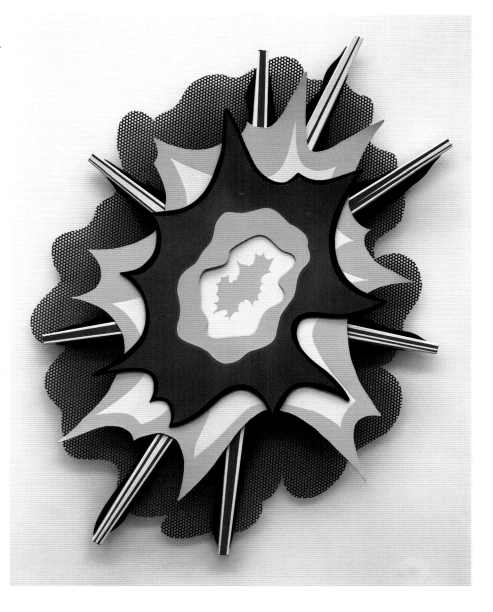

33. ROY LICHTENSTEIN
Pinceladas amarillas y verdes. 1966.
Óleo y magna sobre lienzo, 214 × 458 cm.
Museum für Moderne Kunst, Frankfurt.

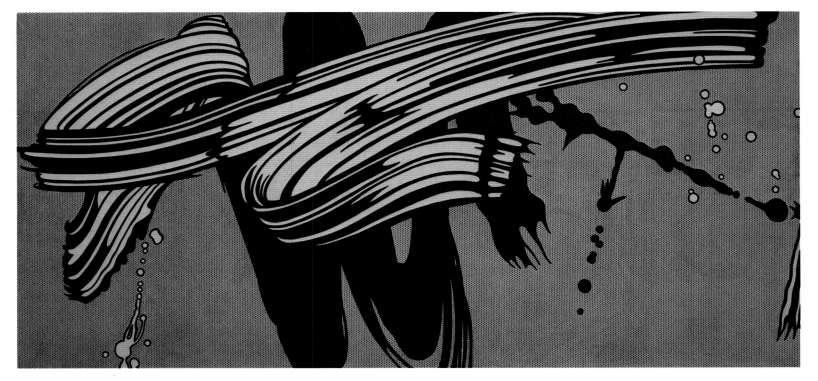

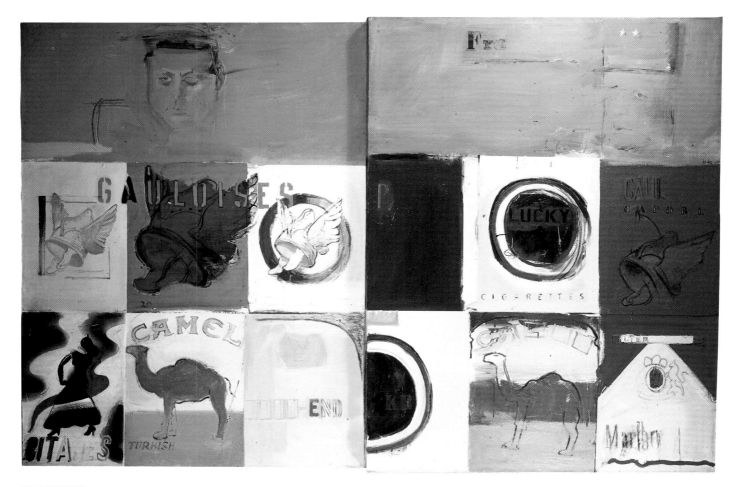

34. LARRY RIVERS
Amistad entre América y Francia (Kennedy y De Gaulle).
1961-1962, repintado en 1970.
Óleo sobre tela, 130,8 × 194,3 cm.
Colección particular.

Mientras Warhol o Lichtenstein subvierten la naturaleza de la obra de arte al incorporar a ella la imagen mediática en su literalidad, con todas las consecuencias, otros artistas la utlizan como metáfora, de un modo instrumental. Ese es el caso del tratamiento pictoricista que hace Larry Rivers de los paquetes de tabaco de marcas americanas y francesas o del decollage de Mimmo Rotella, artista italiano relacionado con el núcleo de los Nuevos Realistas franceses, que recrea la condición acumulativa e inflacionaria de la cultura de la imagen de consumo por analogía con el propio proceso de construcción de su obra.

35. MIMMO ROTELLA
Cinemascope. 1962.
Decollage, 173 × 133 cm.
Museo Ludwig, Colonia.

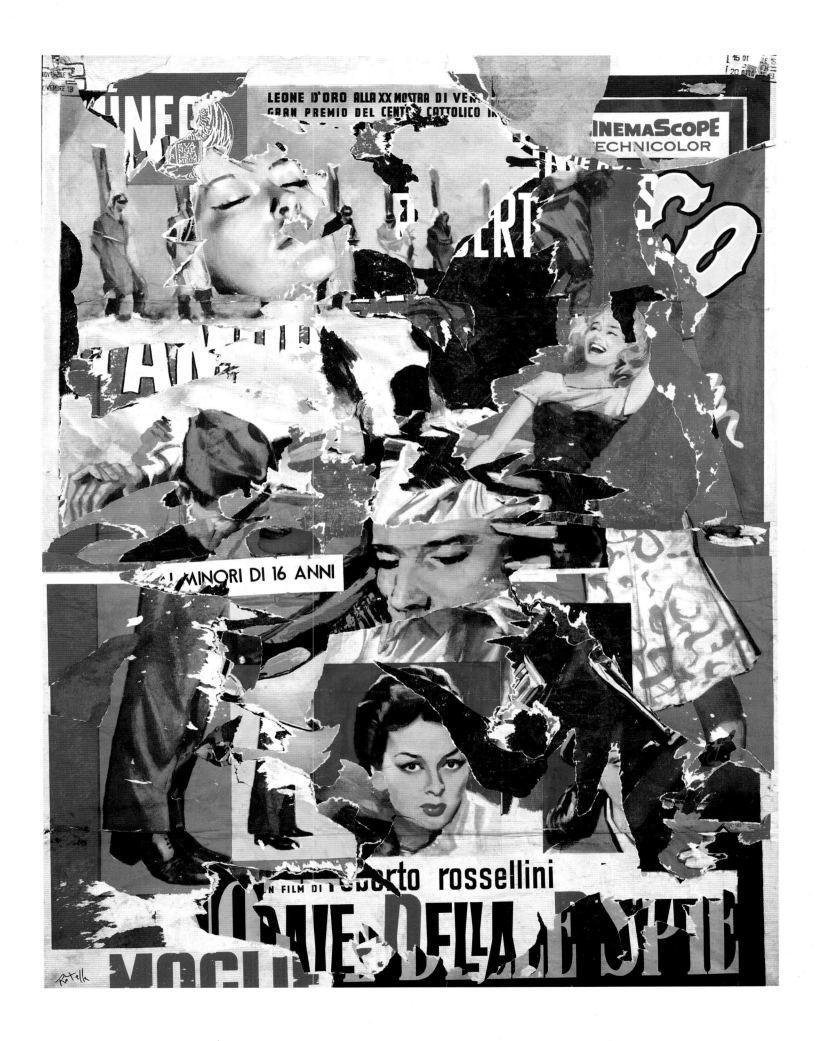

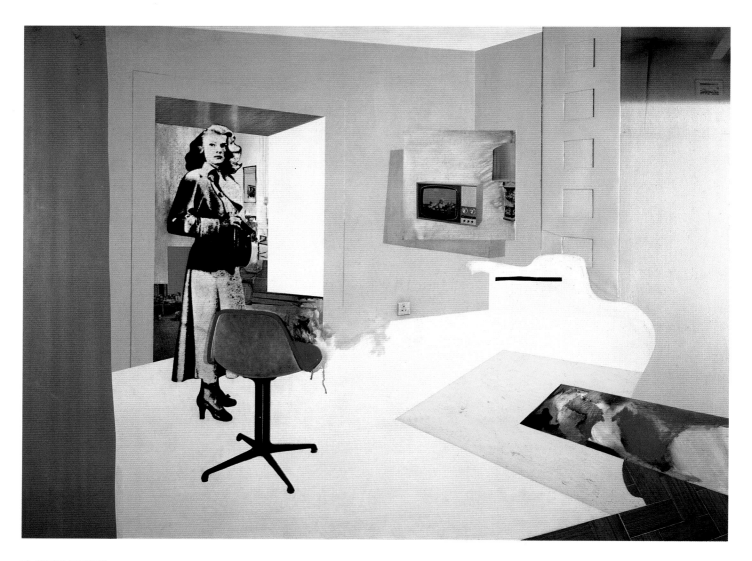

36. RICHARD HAMILTON
Interior II. 1964.
Óleo, collage y relieve de aluminio sobre tabla,
121,9 × 162,6 cm.
Tate Gallery, Londres.

De todos los artistas que animaron los inicios del Pop Art en Gran Bretaña, Richard Hamilton, uno de sus principales pioneros, es quien más ha persistido en los planteamientos originales a lo largo de su trayectoria posterior. Hamilton se interesa sobre todo por la cultura popular y los medios de masas como proveedores de clichés, de estereotipos del gusto, el deseo y la conducta. Sus obras son a menudo reelaboraciones críticas de esos modelos pasados por el tamiz de su inteligencia culta e irónica. Bien distinto es el caso de R. B. Kitaj, para quien la eclosión del Pop británico no es sino el punto de partida de una singular concepción de la imagen pictórica desarrollada en lienzos muy personales, cuajados de complejas referencias cultas a la tradición artística y a fuentes iconográficas muy dispares.

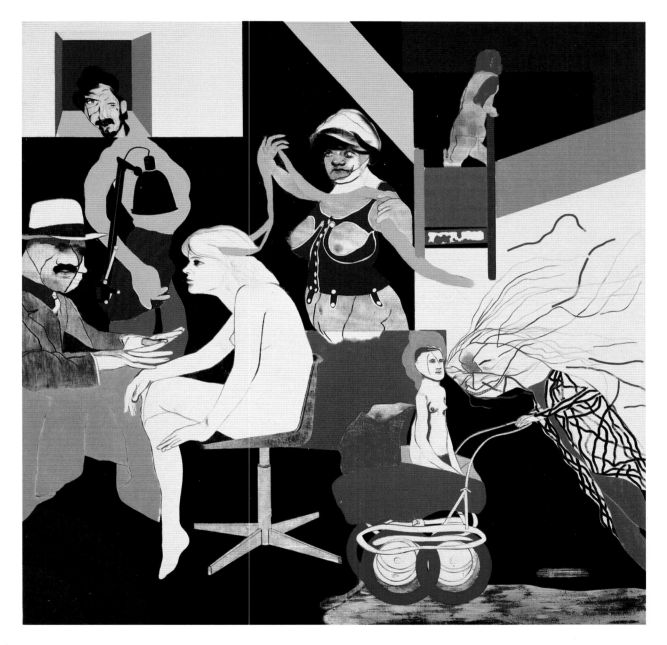

37. R.B. KITAJ
La banda de Ohio. 1964.
Óleo sobre lienzo, 183,1 x 183,5 cm.
Adquirido con fondos de Philip Johnson.
The Museum of Modern Art, Nueva York.

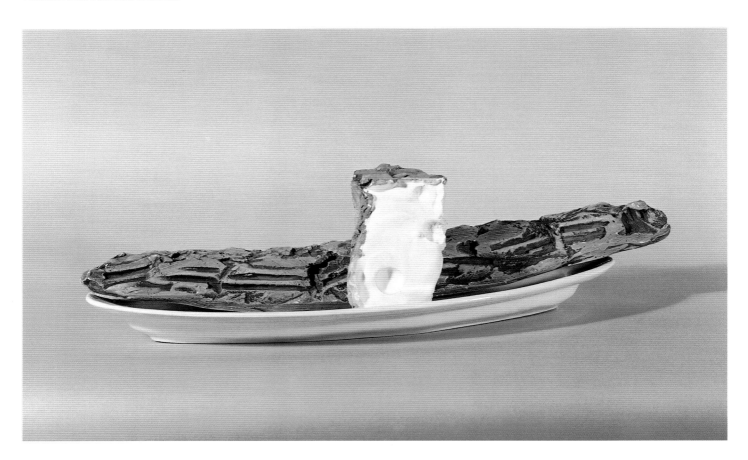

El artista en el supermercado

«Lo grandioso de este país es que fuera el primero en introducir la costumbre de que los consumidores más ricos compren en el fondo las mismas cosas que los más pobres. Puedes ver los anuncios de Coca-Cola en la televisión y saber que el presidente bebe Coca, que Liz Taylor bebe Coca y piensa que tú también puedes beber Coca. Coca es Coca, y por ninguna cantidad de dinero puedes conseguir una Coca mejor que la que bebe el mendigo de la esquina. Toda Coca es buena; Liz Taylor lo sabe, el presidente lo sabe, el mendigo lo sabe y tú lo sabes.» Esta reflexión de Andy Warhol sobre la presunta condición igualitaria de la socie-dad de consumo americana revela en qué medida el Pop Art depende de un modelo social que se extiende en esos años desde Estados Unidos al resto del mundo. La natu-raleza perecedera del objeto de consumo contrasta con la perennidad que suele atri-buirse al arte; eso fuerza una tensión similar a la que se da con la incorporación de la retórica de los medios a la obra artística e introduce la consideración de la propia obra de arte como objeto de consumo, uno de los temas favoritos de la escena artística de los años sesenta que, de distintas maneras, está presente en el arte de acción o las ten-dencias conceptuales.

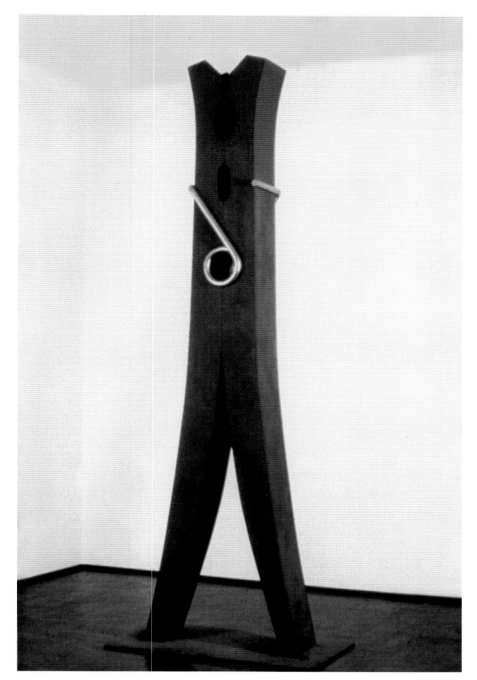

39. CLAES OLDENBURG
Pinza de ropa. 1976.
Maqueta

Toda la obra de Oldenburg gira en torno a la idea de recrear del objeto atendiendo a las pautas que lo convierten en un bien atractivo para el consumo. Pan y queso —al igual que sus recreaciones de helados, hamburguesas y otros productos alimenticios típicamente americanos— acentúa aquellos rasgos que se utilizan en los reclamos publicitarios para resaltar lo apetitoso de un alimento, aunque el hiperobjetivismo típico del Pop Art acabe por generar una proverbial sensación de grotesca extrañeza. Oldenburg se pregunta sobre las relaciones que se establecen entre las propiedades de los objetos y nuestra percepción; si tenemos en cuenta que ésta se modela en parte por nuestros hábitos de consumo, no es de extrañar que Oldenburg llegue a la conclusión de que manipulando las propiedades aparentes de los objetos que nos gusta utilizar sea posible destilar una suerte de belleza moderna, idea que late en algunos de sus célebres objetos monumentales, como Pinza de ropa, de 1976, ubicada en Filadelfia.

40. TOM WESSELMANN
Bodegón n.º 19. 1962.
Técnica mixta y collage sobre tabla,
122 x 152,4 x 12,7 cm.
Colección particular.

Wesselmann siempre ha argüido motivos eminentemente plásticos para la incorporación de recortes de vallas publicitarias a sus bodegones desde principios de los años sesenta: posibilidad de trabajar en escalas cada vez mayores, mayor formalidad y rigor en la composición. A veces la fascinación por un objeto descubierto al azar —aquí la barra de pan, un reclamo publicitario que le cautivó en una visita a Cincinatti— es el pretexto para acometer la obra, que indirectamente se convierte en una suerte de gozosa celebración de los pequeños placeres de la compra diaria. En el caso de Warhol, la reproducción frenética y desinhibida del acto de consumir es el tema central. El carácter seriado tiene que ver tanto con ello como con su aspiración a producir obra de forma maquinal y despersonalizada: el arte como aplicación de una fórmula, tanto si se trata de repetir con variaciones sus emblemáticas latas de sopa, botellas de Coca-Cola o billetes de dolar, como si se trata de estrellas del cine, la política o la vida social.

41. ANDY WARHOL
Cien latas de sopa Campbell. 1962.
Acrílico sobre lienzo, 72 × 52 cm.

42. EDWARD RUSCHA
Gran rótulo comercial con ocho proyectores. 1962.
Óleo sobre lienzo, 169,5 × 338,5 cm.
Whitney Museum of American Art. Adquirido con fondos
de Mrs. Percy Uris, Nueva York.

*Edward Ruscha representa una de las vertientes más
características del Pop Art en California, donde se forma un
núcleo reconocible casi al mismo tiempo que en Nueva York. Sus
rótulos comerciales juegan con la paradoja del significado
evidente del motivo —que no puede ser más californiano— y la
férrea estructuración en campos geometrizados de color de la
superficie pictórica, casi como en una pintura hard-edge. También
en la obra de Jim Dine está muy presente la tensión entre las
superficies pictóricas abstractas que habían dominado la escena
artística americana antes del Pop Art y la nueva mirada hacia el
objeto común que, como aquí, debe mucho a las experiencias de
los dadaístas. Aunque influyó sobre artistas netamente pop como
Oldenburg y Wesselmann —y en obras como ésta se detecten
coincidencias superficiales con otros como Warhol—, su lugar está
más próximo al de Johns y Rauschenberg.*

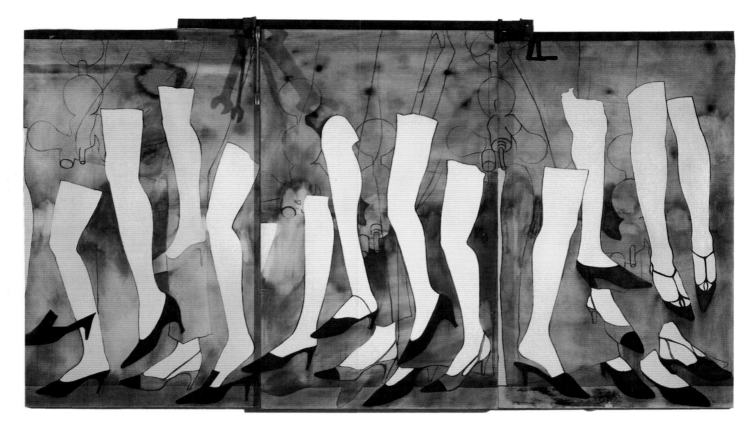

43. JIM DINE
Sueño andante con taconeo y pisadas a cuatro pies. 1965.
Óleo y carboncillo sobre lienzo, 152,4 × 274,3 × 2,9 cm.
Tate Gallery, Londres.

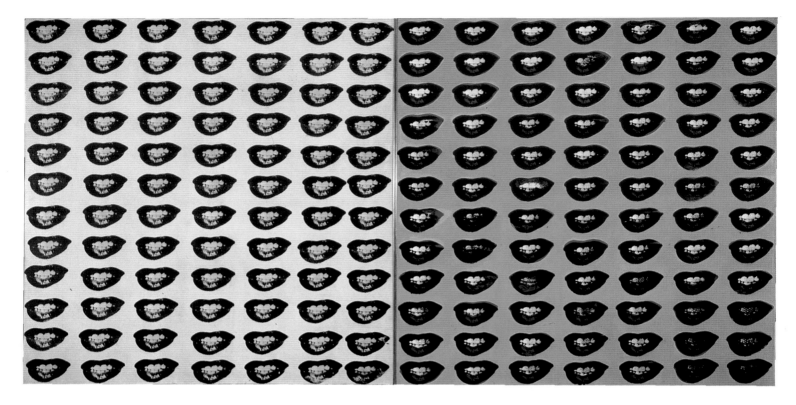

44. ANDY WARHOL
Labios de Marilyn Monroe. 1962.
Acrílico y serigrafía sobre lienzo, dos paneles de
210,2 × 210, 8 cm. y 211,8 × 210,8 cm.

La apariencia y el disfraz

Como resultado de su contaminación de la retórica de la publicidad y los medios de masas, la imagen pop es, en buena medida, una imagen *standard*, que tiende a resolverse en estereotipos susceptibles de repetición o acumulación. La mejor prueba de que esos mecanismos no confinan, contra lo que pudiera parecer, al Pop Art en los dominios de la trivialidad está en su aplicación de esos mismos modelos para interpretar la pasión o el deseo —los dos elementos a los que apela, por otra parte, la estrategia consumista— o, incluso, ejercer la mirada introspectiva del propio artista. El erotismo como estereotipo comercial o los persona-

jes del mundo del *glamour* son temas característicos del Pop, evidencias de cómo la era de la televisión afecta al sentido de conceptos como fama o prestigio. La mejor prueba de la consecuencia artística con que el Pop Art forja su mirada está en la aplicación de esos mecanismos a la interrogación sobre la propia identidad que siempre supone un autorretrato, género que muchos de estos artistas frecuentaron, convirtiéndolo a veces en desnudas miradas existenciales a la muerte. Ese es el caso de las calaveras de Warhol (fig. 59), o de los iconos mediáticos de personajes como el presidente Kennedy o Marilyn Monroe (fig. 44, 51 y 55).

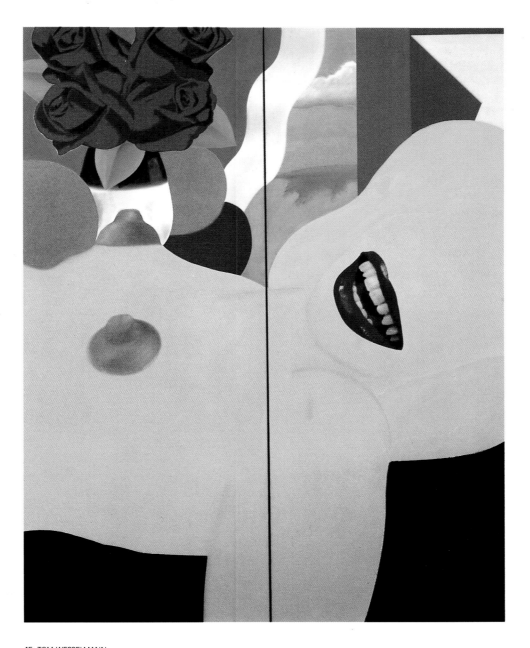

45. TOM WESSELMANN
Gran desnudo americano n.º 53. 1964.
Óleo y collage sobre tela, 304 × 243,8 cm.
Colección del artista.

Los labios rojos de carmín y los pezones sonrosados y enhiestos como signo de un erotismo convencionalizado se repiten en todas las obras de la serie Gran desnudo americano, *la más célebre de la producción de Wesselmann. Su origen publicitario queda de manifiesto porque en la mayoría de ellos la boca está recortada de un cartel y añadida a la pintura. Del mismo modo, los labios de Marilyn Monroe se convierten en sinécdoque de toda su figura entendida como icono mediático del deseo, que puede repetirse serigráficamente hasta el infinito como una botella de Coca-Cola o una lata de sopa Campbell.*

46. ALLEN JONES
Silla. 1969.
Fibra de vidrio pintada, cuero y
cabello; tamaño natural.
Neue Galerie-Colección Ludwig,
Aquisgrán.

47. ALLEN JONES
Mesa. 1969.
Fibra de vidrio pintada, cuero y
cabello; tamaño natural.
Neue Galerie-Colección Ludwig,
Aquisgrán.

48. MEL RAMOS
Kar Kween. 1964.
Hirshhorn Museum and Sculpture Garden, Washington D. C.
Donación de Joseph H. Hirshhorn, 1972.

La mujer como objeto disponible para uso sexual es el tema de estas dos obras del británico Allen Jones, cuyo aire provocativo y cínica ironía son distintivos del acercamiento europeo al Pop Art, siempre más crítico e intelectualizado que el enfoque americano, del que las pin-up girls del californiano Mel Ramos, equiparadas a objetos industriales o de consumo —un recurso generalizado en la publicidad de automóviles y artículos de lujo— son un ejemplo prototípico. Los dos muebles de Jones —que completan un interior a juego con otra figura femenina susceptible de usarse como perchero— rematan su ironía con unas instrucciones de montaje, conservación y uso adjuntas a la obra.

49. ALAIN JACQUET
El nacimiento de Venus. 1964.
Óleo sobre lienzo, 220 × 105 cm.
Colección Daniel Varenne, Ginebra.

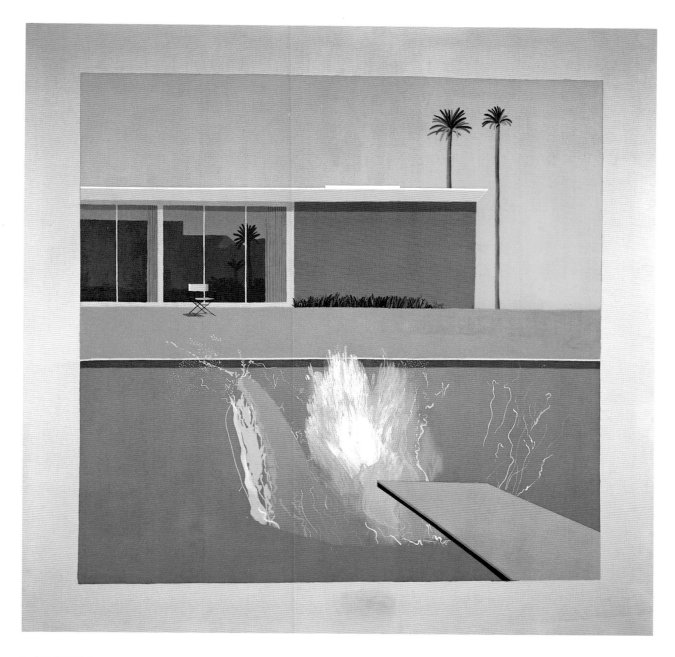

50. DAVID HOCKNEY
Un chapuzón mayor. 1967.
Acrílico sobre lienzo, 242,6 × 243,8 cm.
Tate Gallery, Londres.

La obra de Jacquet —uno de los integrantes del grupo francés de los Nuevos Realistas—
evoca el parentesco de ciertos aspectos del Pop con el dadaísmo, en este caso las
«máquinas solteras» de Marcel Duchamp y las pinturas mecanomorfas de Francis Picabia.
Además, la ironía sobre una iconografía bien conocida en la pintura tradicional enlaza
con el carácter formulario del arte pop que tantas veces proclamaran artistas como
Andy Warhol. El británico David Hockney entronca también con el objetivismo de la
representación característico del Pop en sus cuadros californianos de los años sesenta
—se instala regularmente allí desde 1964—; su estilo de colores brillantes y planos, de
cierta calidad gráfica, habla de su interés por el cartel y los medios de masas, así como
su fascinación por la vida relajada en las soleadas villas de Santa Mónica, de la que su
estilo se ha convertido en una suerte de emblema elegante. No obstante, su personal
discurso artístico conecta con el Pop Art sólo de un modo tangencial.

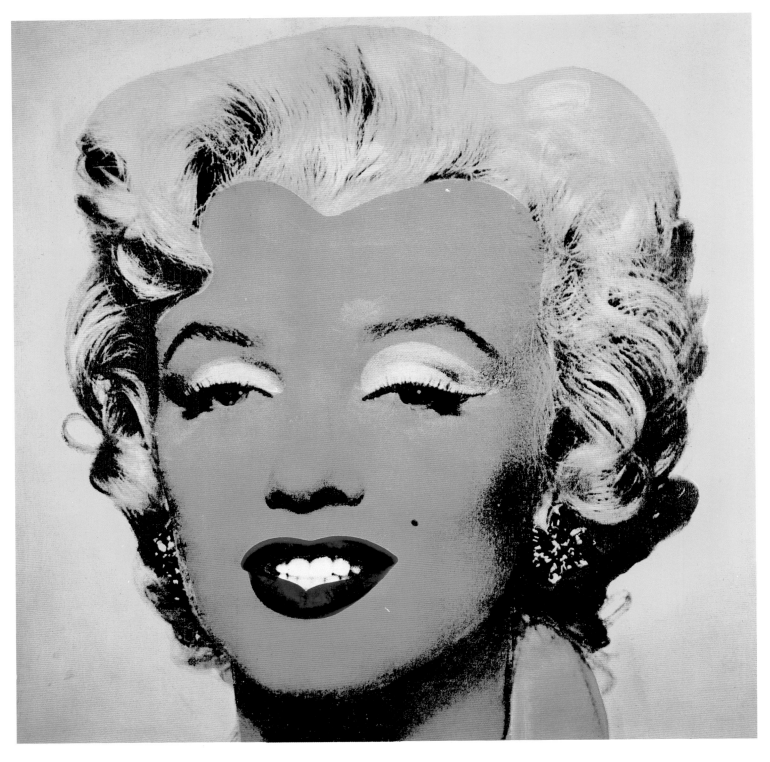

Los retratos de estrellas del cine o personajes de la vida pública
realizados a partir de fotografías prototípicas y, a menudo, trasladadas
al lienzo por medio de la serigrafía son una de las facetas imprescindibles
de la obra de Warhol. La moderna inmortalidad de los medios se traduce
en un destello fugaz, un gesto que puede repetirse y modificarse hasta
la saciedad, inmovilizando al personaje como apariencia simbólica que
casi se independiza de su estricta realidad humana. La descarnada
aplicación de la mirada pop sobre la figura humana, la cosificación del
personaje, lleva a resultados aún más perturbadores que cuando se trata
de objetos de consumo. El rostro de Marilyn cobra así la apariencia de
una inquietante diosa sensual de neón, mientras la secuencia de
imágenes de Jackie Kennedy —no es ajeno el destino trágico que ambas
compartieron con su fortuna como iconos del Pop— se convierte en una
fría y contundente muestra de la fugacidad de la suerte.

51. ANDY WARHOL
Marilyn. 1964.
Acrílico sobre lienzo, 101,6 x 101,6 cm.

52. ANDY WARHOL
Dieciséis Jackies. 1964.
Acrílico y serigrafía sobre lienzo,
203,2 x 162,6 cm.

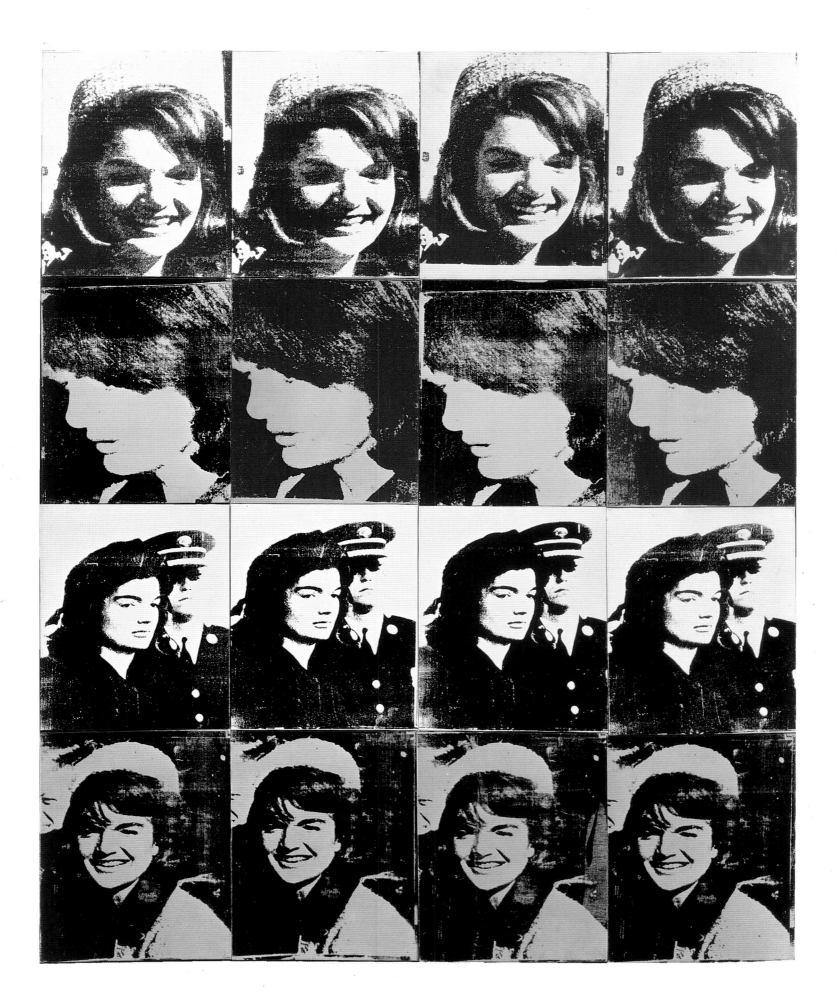

53. RICHARD HAMILTON
Aproximación a una propuesta definitiva para las próximas tendencias de la moda y complementos masculinos o Exploremos juntos las estrellas. 1962.
Óleo, collage y lámina de plástico sobre tabla, 61 × 81,3 cm.
Tate Gallery, Londres.

54. JIM DINE
Doble autorretrato isométrico. 1964.
Óleo, madera y metal sobre lienzo,
144,8 × 214,6 cm.
Whitney Museum of American Art,
donación de Helen W. Benjamin en memoria de
su esposo Robert M. Benjamin, Nueva York.

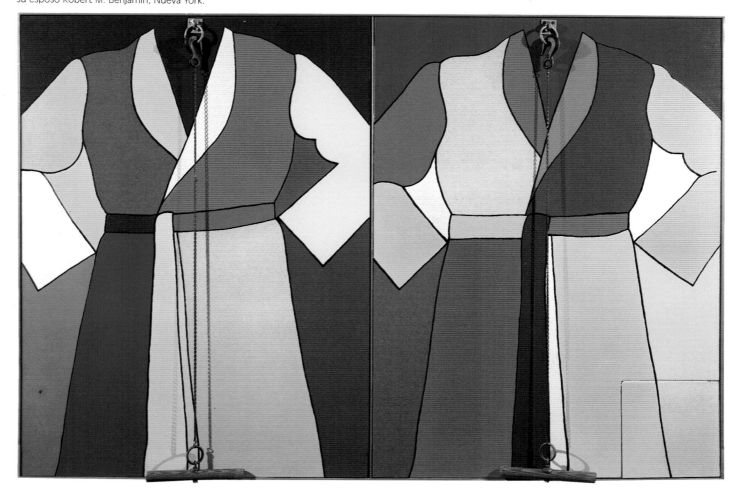

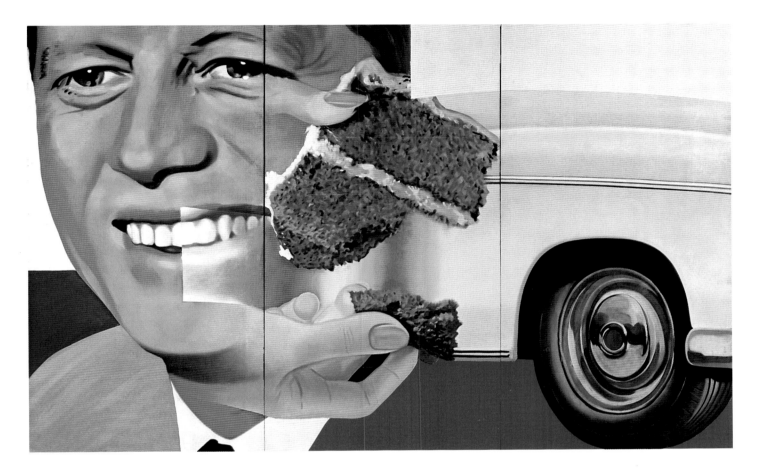

55. JAMES ROSENQUIST
Presidente electo. 1960-1961.
Óleo sobre panel de fibra de madera,
213,4 × 365,8 cm.
Mnam / Cci / Centre Georges Pompidou, París.

Mientras Hamilton utiliza una fotografía de Yuri Gagarin, el primer cosmonauta, como
detonante de una de sus habituales exhibiciones de ácida ironía artística (los viajes
espaciales trivializados al nivel de las revistas de moda), dando así una versión particular
de la transformación de la imagen en signo, Rosenquist presenta a un Kennedy
radiante, recién elegido, en el mismo lenguaje de valla publicitaria que se emplea para
resaltar las virtudes de un coche nuevo; no hay por qué ver ironía en ello, puesto que el
artista ha declarado su identificación por aquél entonces con la figura del joven
presidente, que dejará de interesarle como tema después de que su muerte lo
convirtiera en un icono del Pop. Jim Dine, en cambio, sustituye su propia imagen en el
autorretrato por impersonales y esquemáticos albornoces, un recurso retórico
habitual en su obra; las cadenas con el tirador al final parecen sugerir un misterioso
mecanismo para hacer aparecer la elusiva figura.

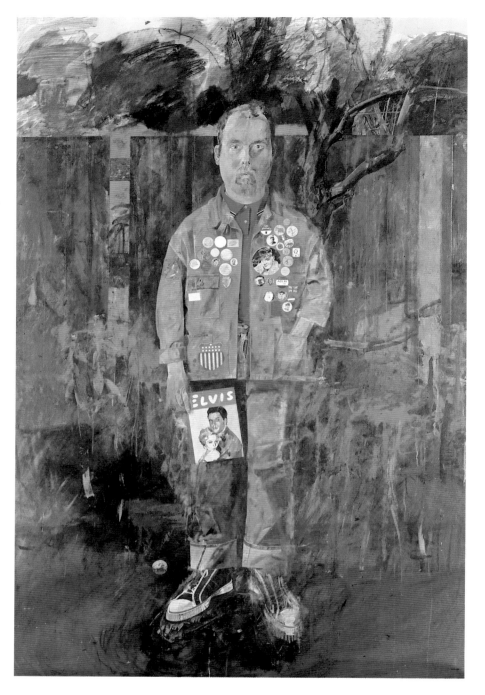

56. PETER BLAKE
Autorretrato con insignias. 1961.
Óleo sobre tabla, 174,3 × 121,9 cm.
Tate Gallery, Londres.

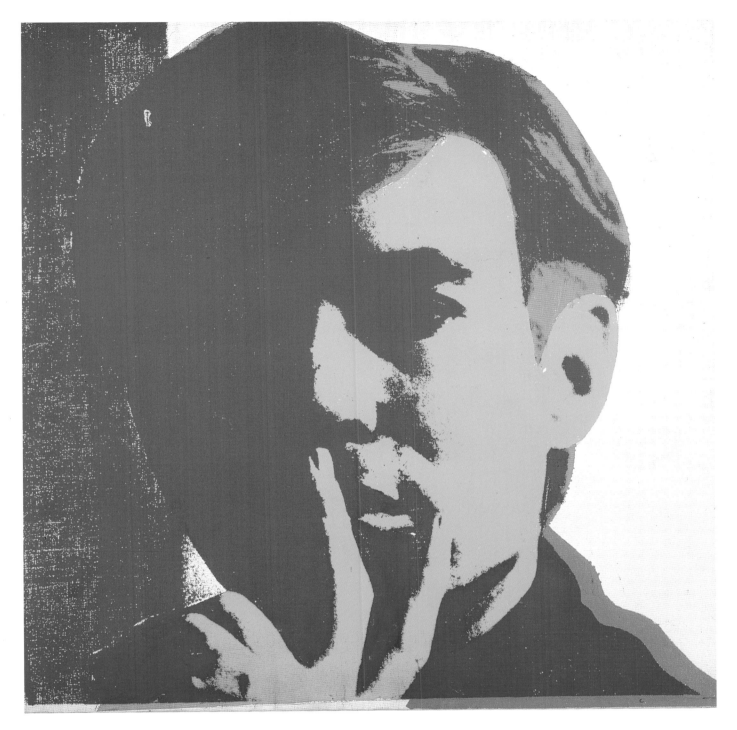

57. ANDY WARHOL
Autorretrato. 1966.
Acrílico y serigrafía sobre lienzo, 55,9 × 55,9

No deja de resultar llamativo que muchos artistas relacionados con el Pop hayan frecuentado el autorretrato dada la proclamada aspiración a un arte impersonal y, en buena parte, objetivista de la tendencia. Los autorretratos pop son a menudo perplejas indagaciones acerca de la relación entre lo subjetivo y lo prototípico. Aquí ambos artistas se presentan bajo apariencias mundanas y genéricas: el británico Blake como una suerte de emblema generacional expreso en el contraste entre la inexpresividad de su rostro y las insignias alusivas al universo americanizado de la iconografía pop, con un significativo protagonismo del escudo americano de la chaqueta y la revista con la efigie de Elvis en la mano; Warhol, por su parte, adopta una apariencia anónima y enigmática al tiempo, con la mano en el mentón, signo de reflexión y ocultamiento, a medio camino de la imagen introspectiva y el icono mediático de sus retratos de estrellas cinematográficas.

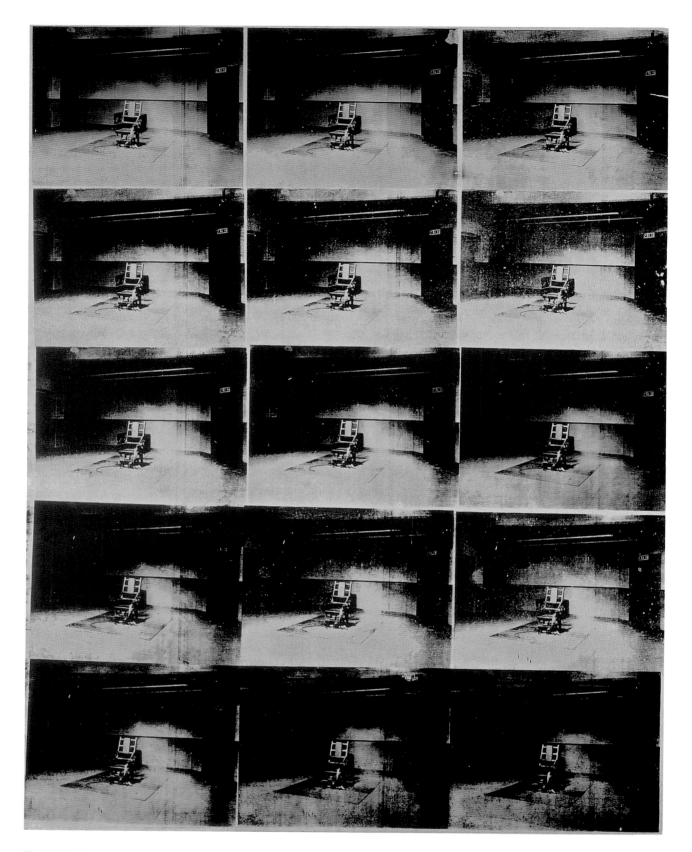

58. ANDY WARHOL
Desastre lavanda. 1963.
Acrílico y serigrafía sobre lienzo,
269,2 x 208 cm.

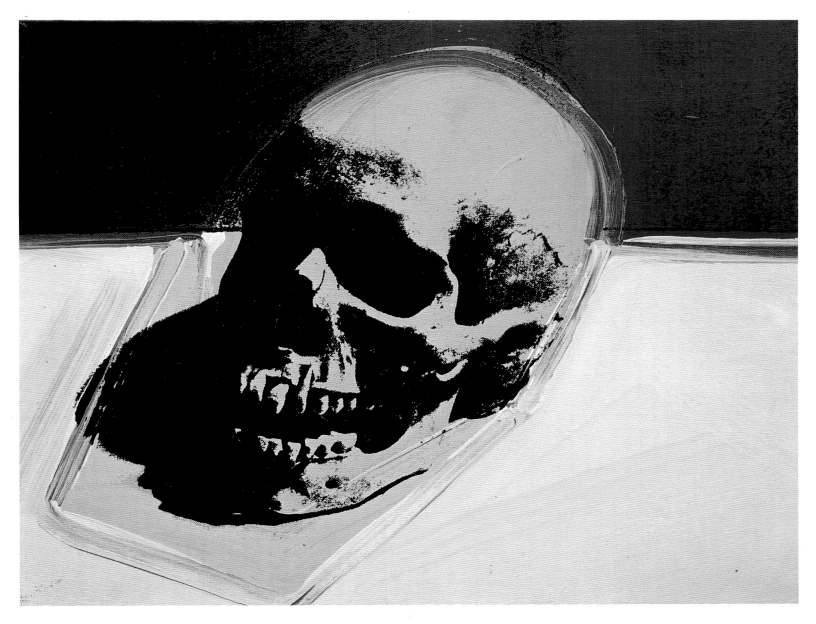

59. ANDY WARHOL
Calavera. 1976-1977.
Acrílico y serigrafía sobre lienzo, 38,1 × 48,3 cm.

Warhol, el artista pop por antonomasia, fue quien más insistió en el uso de su propia figura como objeto de indagación artística; de hecho, convirtió su propio personaje y su vida en una obra de arte pop. Sus autorretratos cubren toda la gama que va de la elusiva introspección del de 1966 (fig. 57) al tratamiento serial y mecánico que lo equipara a cualquiera de los personajes u objetos de su particualr olimpo iconográfico. Sin embargo, desde fechas tempranas Warhol dirige su mirada hacia la muerte y la tragedia sin renunciar a sus códigos caracteristicos, como muestran sus series sobre armas de fuego, accidentes automovilísticos o sillas eléctricas —ùn objeto, al fin, tan americano y mediático como la Coca-Cola—, cuya naturaleza siniestra alcanza matices perturbadores sometida a la seriación y manipulación iconográfica propias del artista. Pero donde esa indagación sobre la muerte y la propia identidad adquiere mayor intensidad es en las calaveras que realiza en los años setenta. Susceptibles de entenderse como autorretratos o como una suerte de vanitas pop, traslucen una personalización de ese interés por la muerte fruto, probablemente, del atentado fallido que sufriera el artista en 1968 de manos de la feminista radical Valerie Solanas.

Índice de ilustraciones y biografías

Los números entre corchetes remiten a las ilustraciones

PETER BLAKE

Dartford, Kent (Gran Bretaña), 1932.

Formado a principios de los años cincuenta en el Royal College of Art, del que luego sería profesor entre 1964 y 1976, integra con Richard Smith la segunda oleada de artistas pop británicos. Después de investigar sobre el arte popular en Europa, en 1959 empieza a realizar pinturas figurativas a las que incorpora elementos tomados de carteles y revistas, así como imágenes de estrellas de cine y músicos pop. Fue uno de los artistas pop británicos que figuraron en la exposición «The New Realists», celebrada en 1962 en la galería de Sidney Janis en Nueva York.

Autorretrato con insignias. 1961.
Óleo sobre tabla, 174,3 × 121,9 cm.
Tate Gallery, Londres [56].

JIM DINE

Cincinnatti, Ohio (EE. UU.), 1935.

Instalado en Nueva York desde 1959, participa en los primeros *happenings* promovidos por Allan Kaprow y Claes Oldenburg, y celebra su primera exposición individual en la Reuben Gallery, en 1960. Su pintura suele asociar superficies de color a objetos (reales o pintados) tratados con una mentalidad que debe mucho al dadaísmo. Lawrence Alloway lo incluyó en la muestra «Six Painters and the Object», celebrada en el museo Guggenheim en 1963, lo que selló en fecha temprana su vínculo con el Pop Art neoyorquino, aunque la singularidad de su obra desborde esa clasificación.

Sueño andante con taconeo y pisadas a cuatro pies. 1965.
Óleo y carboncillo sobre lienzo,
152,4 × 274,3 × 2,9 cm.
Tate Gallery, Londres. [43].

Doble autorretrato isométrico. 1964.
Óleo, madera y metal sobre lienzo,
144,8 × 214,6 cm.
Whitney Museum of American Art, donación de Helen W. Benjamin en memoria de su esposo Robert M. Benjamin, Nueva York. [54].

RICHARD HAMILTON

Londres (Gran Bretaña), 1922.

Aunque su carrera como artista plástico comienza con una exposición de aguafuertes en 1950, Hamilton había trabajado desde muy joven en el mundo de la publicidad y la delineación industrial. En 1952 conoce a Eduardo Paolozzi y se convierte en uno de los principales animadores del Independent Group. En su seno organiza exposiciones como «Man, Machine and Motion» o «This is Tomorrow», para la que realiza en 1956 su primer collage pop, siguiendo la estela de los de Paolozzi en la década anterior. Tan importante como su obra artística es su labor de activista intelectual en el Independent Group o en el Royal College of Art, donde enseña interiorismo. Estudioso de la obra de Duchamp, ha realizado reconstrucciones de la *Caja verde* o el *Gran vidrio* y fue responsable de la gran retrospectiva del artista francés en la Tate Gallery, en 1966.

¿Qué es lo que hace tan diferentes, tan atractivos, a los hogares de hoy?. 1956.
Collage, 26 × 25 cm.
Kunsthalle Tübingen. Col. G. F. Zundel [2].

Interior II. 1964.
Óleo, collage y relieve de aluminio sobre tabla,
121,9 × 162,6 cm.
Tate Gallery, Londres [36].

Aproximación a una propuesta definitiva para las próximas tendencias de la moda y complementos masculinos o Exploremos juntos las estrellas. 1962.
Óleo, collage y lámina de plástico sobre tabla,
61 × 81,3 cm.
Tate Gallery, Londres [53].

DAVID HOCKNEY

Bradford (Gran Bretaña), 1937.

Durante sus años de estudiante en el Royal College of Art traba contacto con otros artistas de su generación que se integrarán en la tercera oleada del Pop británico, consagrada en la exposición de «Young Contemporaries» de 1961 de la Whitechapel Art Gallery. En las *Tea Paintings* y *Love Paintings* de estos años incluye representaciones de objetos de consumo, con lo que su obra alcanza su máxima proximidad al Pop Art, del que se apartará después en sus célebres cuadros de duchas y piscinas, que proyectan una mirada singular sobre la vida del lujo y el relax en los alrededores de Los Angeles. Allí se instala de forma estable desde 1964, aunque a finales de los sesenta y principios de los setenta vive algún tiempo en Londres y París. Su obra se enriquece desde 1976 con una intensa dedicación a la fotografía, especialmente con cámaras polaroid, que simultanea con su obra pictórica y gráfica.

Un chapuzón mayor. 1967.
Acrílico sobre lienzo, 242,6 × 243,8 cm.
Tate Gallery, Londres [50].

ROBERT INDIANA

New Castle, Indiana (EE.UU.), 1930.

Robert Clark, que sustituiría su apellido por el nombre del estado en que nació, se asienta en Nueva York a mediados de los años cincuenta tras completar su formación en instituciones como la escuela del Art Institute of Chicago. Su obra está muy ligada a la abstracción pospictórica de artistas como Ellsworth Kelly, que Indiana lleva a terrenos cercanos al Pop Art mediante la integración de letras y mensajes escritos en superficies geométricas de color. También destacan sus pinturas basadas en señales de tráfico y sus *assemblages* escultóricos, habituales sobre todo al principio de su carrera.

La cifra cinco. 1963.
Óleo sobre tela, 152,4 × 127 cm.
National Museum of American Art,
Washington D.C. [24].

JASPER JOHNS

Augusta, Georgia (EE. UU.), 1930.

Tras su llegada a Nueva York en 1952, Johns desempeña diversos oficios, como el de librero o escaparatista. Junto con Robert Rauschenberg, con quien establece estrecha relación hacia 1955, es uno de los factores determinantes de la vuelta hacia al objeto en la escena artística americana. En 1955 comienza a pintar banderas de la unión a la encáustica, técnica inseparablemente unida a la mayor parte de su trayectoria. A finales de los cincuenta empieza a fundir objetos cotidianos en bronce y participa con Rauschenberg en los *happenings* pioneros de Allan Kaprow. En la década siguiente desarrolla otros motivos característicos además de las banderas, como los mapas de Estados Unidos, los alfabetos a o las series numéricas. Su relación con el músico John Cage y el coreógrafo Merce Cunningham tiene gran importancia para su obra que, sin integrarse del todo en el Pop, constituye una de sus fuentes y referencias

imprescindibles. A partir de los años setenta se acentúa la componente abstracta de su obra, aunque la figura y la representación reaparecen en la década siguiente. Ligado a la galería de Leo Castelli desde su primera individual, en 1958, su figura se asienta pronto como la de uno de los artistas americanos más importantes de la segunda mitad del siglo XX.

Bandera. 1955.
Encáustica, óleo y collage sobre tela, 107,3 × 153,8 cm.
The Museum of Modern Art, Nueva York (donación de Philip Johnson en honor de Alfred H. Barr Jr.) [3].

Tres banderas. 1958.
Encáustica sobre tela, 76,5 × 116 × 12,7 cm.
The Whitney Museum of American Art, donado en el 50 aniversario por The Gilman Foundation Inc., The Lauder Foundation, A. Alfred Taubman y donante anónimo (más adquisición) [4].

Números en color. 1958-1959.
Encáustica y collage sobre tela, 170 × 126 cm.
Albright-Knox Art Gallery, Buffalo [5].

Bronce pintado. 1960.
Bronce pintado, 14 × 20,3 × 12,1 cm.
Offentliche Kunstsammlung, Basilea, Kunstmuseum (colección Ludwig Saint-Alban) [11].

Fondo pintado. 1963-1964.
Óleo sobre tela y objetos, 183 × 93 cm.
Colección del artista [14].

Diana. 1967-1969.
Óleo y collage sobre tela, 156 × 156 cm.
Colección particular [13].

El crítico sonríe. 1969.
Relieve de plomo con lámina de estaño y oro fundido, 58,4 × 43,2 cm.
Edición de 60 ejemplares [25].

ALAIN JACQUET

Neuilly (Francia), 1939.

Relacionado con el grupo de los Nuevos Realistas, la obra más característica de Jacquet a principio de los años sesenta son las «camuflajes», reinterpretaciones críticas de obras de arte del pasado y el presente manipuladas según las técnicas propias de los medios de masas o recubiertas por iconos y productos comerciales. Destacan también sus parodias maquinistas de iconografías artísticas tradicionales, de clara influencia dadaísta.

El nacimiento de Venus. 1964.
Óleo sobre lienzo, 220 × 105 cm.
Colección Daniel Varenne, Ginebra [49].

ALLEN JONES

Southampton (Gran Bretaña), 1937.

Vinculado en sus orígenes a la tercera oleada del pop británico, estudia en el Royal College of Art y participa en la exposición «Young Contemporaries» de 1961. En 1964 se traslada a Nueva York. Su obra va del psicologismo de sus inicios a temas relacionados con los objetos de consumo o el sexo banalizado irónicamente al pasar por el tamiz de la cultura de masas. Ha diseñado escenografías y vestuarios para el cine y el teatro.

Silla. 1969.
Fibra de vidrio pintada, cuero y cabello; tamaño natural.
Neue Galerie-Colección Ludwig, Aquisgrán [46].

Mesa. 1969.
Fibra de vidrio pintada, cuero y
cabello; tamaño natural.
Neue Galerie-Colección Ludwig,
Aquisgrán [47].

R. B. KITAJ

Cleveland, Ohio (EE. UU), 1932.

Tras unos años juveniles itinerantes en los que fue
marino, se instala en Inglaterra a finales de los años
cincuenta y entra en contacto con artistas como
Hockney y Paolozzi en el Royal College of Art.
Forma parte de la tercera oleada de artistas pop
británicos y, como ocurre con Hockney, el acento
individual de su obra desborda los estrictos límites
del Pop Art como movimiento. Su carrera se des-
arrolla a caballo entre Inglaterra y los Estados
Unidos, y su pintura se distingue por la acumula-
ción de significados y referencias, que van desde
los medios de masas a la más erudita literatura his-
tórico-artística.

La banda de Ohio. 1964.
Óleo sobre lienzo, 183,1 x 183,5 cm.
Adquirido con fondos de Philip Johnson.
The Museum of Modern Art, Nueva York. [37].

ROY LICHTENSTEIN

Nueva York, 1923 - Nueva York, 1997.

A principios de los años cincuenta se gana la vida
como dibujante publicitario y diseñador industrial
en Cleveland, y hasta finales de la década practica
la pintura abstracta en la estela del expresionismo
de la generación anterior. A principios de los
sesenta entra en contacto con Allan Kaprow y el
grupo de artistas que se concentra en torno a la
Universidad de Rutgers, entre los que se cuentan
también Claes Oldenburg y George Segal, entre
otros. Sus característicos cuadros realizados a par-
tir de la ampliación de viñetas de cómics clásicos
de los años cuarenta forman parte de todas las
exposiciones que, por esos años, hacen del Pop
un fenómeno reconocible en la escena artística
neoyorquina. En lo sucesivo, aplicará la misma
técnica a motivos tomados de la historia del arte
(cuadros de Cézanne, Picasso o Léger) y a
objetos tridimensionales. Junto con Warhol,
Oldenburg, Wesselmann y Rosenquist, forma
parte de lo que se ha llamado el «núcleo duro» del
Pop neoyorquino.

Díptico de Eddie. 1962.
Óleo sobre lienzo: dos paneles,
111,8 x 132,1 cm.
Colección de Mr. y Mrs. Sonnabend [30].

Whaam!
Óleo y magna sobre tela, 172,7 x 40,6 cm.
Tate Gallery, Londres. [31].

Explosión n.º 1. 1965.
Metal pintado, 251 x 160 cm.
Museo Ludwig, Colonia [32].

Pinceladas amarillas y verdes. 1966.
Óleo y magna sobre lienzo, 214 x 458 cm.
Museum für Moderne Kunst, Frankfurt [33].

CLAES OLDENBURG

Estocolmo (Suecia), 1929.

Hijo de un diplomático sueco, vive desde niño en
Estados Unidos. Tras trabajar como periodista, se
inicia en la práctica artística a principios de los años
cincuenta en Chicago, pero será cuando en 1956
se traslade a Nueva York cuando empiece su rela-
ción con lo que poco después será el Pop Art.
Amigo en esos años de Jim Dine y Allan Kaprow,
participa en los primeros happenings y lleva a cabo
famosos environments. Pero lo que le valdrá ser
reconocido como uno de los integrantes más
característicos del Pop en Nueva York son sus
objetos de consumo (hamburguesas, tartas, hela-

dos) hechos de pasta de papel, así como los llama-
dos Soft Objects («objetos blandos»), que enlazan
con cierta poética surrealista. Desde mediados de
los sesenta realiza también objetos monumenta-
les, que constituyen lo más significativo de su pro-
ducción tardía.

Tambores blandos espectrales. 1972.
Diez elementos en tela, cosidos y pintados,
80 x 183 x 183 cm.
Mnam/Cci/Centre Georges Pompidou, París. [17].

Pinza de ropa. 1976.
Maqueta [39].

Pan y queso. 1964.
Colección Gerard Bonnier, Estocolmo [38].

MEL RAMOS

Sacramento, California (EE. UU), 1935.

Junto con Ed Ruscha y Wayne Thiebaud, es el más
característico representante del Pop Art en
California. A principios de los años sesenta hace
una serie de pinturas con héroes de cómic como
motivo principal, pero su temática más conocida
son las chicas desnudas asociadas a objetos indus-
triales y realizadas con una factura prieta y brillan-
te, como de ilustración publicitaria. Como muchos
otros artistas Pop, ha simultaneado su carrera con
el ejercicio de la docencia en distintas universida-
des, como la estatal de California en Hayward.

Kar Kween. 1964.
Hirshhorn Museum and Sculpture Garden,
Washington D. C.
Donación de Joseph H. Hirshhorn, 1972. [48].

ROBERT RAUSCHENBERG

Port Arthur, Texas, 1925.

Tras una amplia formación, que incluye estudios
de Historia del arte y el paso por la Académie Julian
de París y el Black Mountain College de Carolina del
Norte con Joseph Albers, se instala en Nueva York
en 1952 y trabaja como escaparatista. Para enton-
ces ya conoce al coreógrafo Merce Cuningham y al
músico John Cage, dos influencias definitivas en
su obra junto con Marcel Duchamp, al que cono-
cerá en 1960. Su obra inicial parte del expresionis-
mo abstracto y, especialmente, de Willem de
Kooning. A mediados de los años cincuenta
empieza a añadirle a la pintura objetos reales (las
combine paintings), con lo que establece uno de
los antecedentes inmediatos del Pop Art america-
no al mismo tiempo que las Banderas de su amigo
Jasper Johns. En 1962 incorpora la serigrafía a sus
combines, antes de que Warhol la convierta en la
técnica sistemática de la mayor parte de su obra.
En 1964 recibe el premio de la Bienal de Venecia,
que viene a consagrarlo como uno de los grandes
artistas americanos del siglo. Como Jasper Johns,
Rauschenberg es una de las fuentes esenciales del
Pop, aunque nunca formó parte del movimiento
en sentido estricto.

Piscina de invierno. 1959.
Combine painting, 227,3 x 149 x 10,2 cm.
Colección David Geffen, Los Angeles [6].

Monograma. 1955-1959.
Combine painting, 106,6 x 160,6 x 164 cm.
Moderna Museet, Estocolmo [7].

Cama. 1955.
Combine painting, 191,3 x 80 x 16,5 cm.
The Museum of Modern Art, Nueva York.
Donación de Leo Castelli en homenaje a
Alfred H. Barr Jr., 1989 [8].

Nabisco Shreaded Wheat. 1971.
Cartón sobre contrachapado, 178 x 216 x 28 cm.
Colección del artista [19].

Estate. 1963.
Óleo y serigrafía sobre lienzo, 243,8 x 177,8 cm.
Philadelphia Museum Of Art. Donación de los
Amigos del Philadelphia Museum of Art [26].

LARRY RIVERS

Nueva York (EE. UU.), 1923.

Yitzroch Loitza Grossberg, verdadero nombre de
Larry Rivers, se dedicó al jazz hasta 1945, fecha en
la que cambia el saxofón por los pinceles. Formado
con Hans Hofmann y William Baziotes, Rivers es
otra de las figuras que enlazan la abstracción ame-
ricana de posguerra con una figuración próxima al
Pop. Sus primeras obras importantes son reinter-
pretaciones de clásicos de la pintura, como el
Entierro en Ornans, de Courbet o Washington cru-
zando el Delaware, de Copley. Desde principios de
los años sesenta empieza a incluir en sus pinturas
motivos comerciales y publicitarios, como paque-
tes de cigarrillos, así como imágenes de la historia
americana y universal. Aunque no se trata de un
artista Pop propiamente dicho, sus conexiones
con el movimiento son evidentes. El conocimiento
de su obra en Europa será más tardío que el de la
mayoría de los artistas americanos relacionados
con el Pop.

Menú del Cedar Bar I. 1959.
Óleo sobre tela, 120,6 x 88,9 cm.
Colección del artista [10].

Doble billete de banco francés. 1962.
Óleo sobre tela, 183 x 152,4 cm.
Colección Mr. and Mrs. Charles B. Benenson,
Scarsdale, Nueva York [23].

**Amistad entre América y Francia (Kennedy y
De Gaulle).** 1961-1962, repintado en 1970.
Óleo sobre tela, 130,8 x 194,3 cm.
Colección particular [34].

JAMES ROSENQUIST

Grand Forks, Dakota del Norte, 1933.

Hasta 1960, Rosenquist se gana la vida pintando
vallas publicitarias mientras se impregna del
ambiente artístico de Nueva York, en el que cono-
ce a figuras como George Grosz, Jasper Johns,
Rauschenberg o Ellsworth Kelly, cuya influencia es
reconocible incluso en su obra más típicamente
pop. En su obra, a menudo de gran formato, utili-
za las técnicas y el acabado de la pintura publicita-
ria para explorar nuevas posibilidades de espacio
pictórico, a la vez que integra imágenes emblemá-
ticas de la cultura de masas, desde el automóvil a
la comida pasando por verdaderos iconos pop
como el presidente Kennedy. Su primera exposi-
ción individual se produce en la Green Gallery de
Nueva York en 1962, y, desde entonces, queda
consagrado como uno de los principales represen-
tantes del «núcleo duro» del Pop americano.

Ese margen entre... 1965.
Óleo sobre lienzo, 122 x 112 cm.
National Museum of American Art,
Washington, DC [22].

Presidente electo. 1960-1961.
Óleo sobre panel de fibra de madera,
213,4 x 365,8 cm.
Mnam/Cci/Centre Georges Pompidou, París [55].

MIMMO ROTELLA

Catanzaro (Italia), 1918.

Tras completar su formación artística en los años
de la Segunda Guerra Mundial, Rotella pasa una
temporada en Estados Unidos a principios de los
años cincuenta. Desde 1953 practica el decollage,
género que consiste en utilizar como material
fragmentos de carteles arrancados de las pare-
des. Integrante de los Nuevos Realistas desde la
exposición fundacional, a mediados de los sesen-
ta inventa el Mec Art, que parte de la reproduc-
ción de imágenes fotográficas sobre lienzos foto-
sensibles.

Cinemascope. 1962.
Decollage, 173 x 133 cm.
Museo Ludwig, Colonia [35].

EDWARD RUSCHA

Omaha, Nebraska (EE. UU.), 1937.

Instalado en California desde su niñez, Ruscha es uno de los principales representantes del núcleo de artistas pop que surge en la costa Oeste poco después de la consagración del movimiento en Nueva York. Su orientación artística empieza a forjarse en 1957, cuando ve por primera vez obras de Rauschenberg y Johns. Trabaja como diseñador publicitario y diseñador gráfico y, a comienzos de los años sesenta, realiza sus cuadros con grandes letreros ampliados y sus características imágenes de gasolineras, obras en las que la iconografía pop se funde con la lección de la abstracción pospictórica y geométrica. Influido por el dadaísmo, en 1963 tiene ocasión de conocer a Marcel Duchamp. Se ha dedicado también a la docencia y, a partir de los años setenta, interviene como director o actor en varias películas.

Gran rótulo comercial con ocho proyectores. 1962.
Óleo sobre lienzo, 169,5 × 338,5 cm.
Whitney Museum of American Art. Adquirido con fondos de Mrs. Percy Uris, Nueva York [42].

ANDY WARHOL

Pittsburgh, Pennsylvania (EE. UU.), 1928 - Nueva York, 1987.

El artista que encarna el espíritu del Pop Art más que ningún otro comenzaría su carrera artística a finales de los años cuarenta en su ciudad natal, aunque será en Nueva York, a lo largo de la década siguiente, cuando se forje una importante reputación como ilustrador comercial en revistas como *Vogue* o *Harper´s Bazaar*. En 1960 empieza a pintar a personajes de cómic, al mismo tiempo que lo hace Lichtenstein, y de 1962 son los primeros ejemplares de motivos como las latas de sopa Campbell, Elvis Presley o los accidentes automovilísticos. Pronto empieza a utilizar la serigrafía como técnica fundamental de su obra y, al tiempo que la desarrolla, se convierte en un personaje imprescindible de la escena artística y social neoyorquina. Su estudio de la calle 47 Este empieza a conocerse desde 1963 como *The Factory*, y en torno a él Warhol reúne una singular corte de personajes que marcan el sentido de la moda en Nueva York. Sus intereses se amplían a otros territorios, como el cine o la música popular, y la trascendencia social de su figura queda de manifiesto en el atentado fallido que sufre en 1968 a manos de una feminista radical llamada Valerie Solanas. En sus últimos años, la obra de Warhol se diversifica e incluso incurre en la abstracción, pero siempre conservó ese espíritu característico de concebir su propio personaje como una construcción artística con todas sus consecuencias.

A la Recherche du Shoe Perdu. 1955.
Litografía, offset, acuarela y plumilla sobre papel, 66,4 × 50,8 cm. [9].

Teléfono. 1961.
Acrílico y grafito sobre lienzo, 182,9 × 137,2 cm. [12].

Cajas variadas. 1964.
Serigrafía sobre madera, dimensiones variables [18].

Supermán. 1960.
Acrílico y lápiz sobre lienzo, 170,2 × 132,1 cm. [27].

129 mueren en un avión (accidente aéreo). 1962.
Acrílico sobre lienzo, 254 × 182,9 cm. [29].

Cien latas de sopa Campbell. 1962.
Acrílico sobre lienzo, 72 × 52 cm. [41].

Labios de Marilyn Monroe. 1962.
Acrílico y serigrafía sobre lienzo, dos paneles de 210,2 × 210, 8 cm. y 211,8 × 210,8 cm. [44].

Dieciséis Jackies. 1964.
Acrílico y serigrafía sobre lienzo, 203,2 × 162,6 cm. [52].

Marilyn. 1964.
Acrílico sobre lienzo, 101,6 × 101,6 cm. [51].

Autorretrato. 1966.
Acrílico y serigrafía sobre lienzo, 55,9 × 55,9 cm. [57].

Desastre lavanda. 1963.
Acrílico y serigrafía sobre lienzo, 269,2 × 208 cm. [58].

Calavera. 1976-1977.
Acrílico y serigrafía sobre lienzo, 38,1 × 48,3 cm. [59].

TOM WESSELMANN

Cincinnati, Ohio (EE. UU.), 1931.

Tras acabar su servicio militar, Wesselmann se instala en Nueva York en 1956. Por entonces dibujaba cómics, pero su paso por la escuela de la Cooper Union le inclinaría hacia la pintura, influido por el expresionismo abstracto de Motherwell y De Kooning. Los collages de pequeño formato de finales de los cincuenta dan paso en 1961 a la serie *Gran desnudo americano,* en la que ya se manifiesta su gusto por los temas sexuales como modo de intensificar el impacto expresivo de la obra artística. Un año después, sus bodegones empiezan a incorporar imágenes de las vallas publicitarias e incluso objetos tridimensionales reales, con lo que el formato de su obra irá creciendo cada vez más. Su presencia en la exposición «The New Realists» en 1963 determina su inclusión en la nómina del Pop neoyorquino, aunque en sus declaraciones y escritos suele tomar distancias respecto a esa etiqueta. A partir de los años ochenta, su obra se centra en temas ya explorados, pero realizados en metal recortado, soporte que da una nueva dimensión a su obra.

Retrato-collage n.º 1. 1959.
Técnica mixta y collage sobre tabla, 24,1 × 27,9 cm.
Colección Claire Wesselmann [1].

Collage de la bañera n.º 2. 1963.
Técnica mixta, collage y ensamblaje sobre tabla, 122 × 152,4 × 15,2 cm.
Metropolitan Museum, Tokio [15].

Zapatillas deportivas y bragas violeta. 1981.
Óleo sobre tela, 176,5 × 219,1 cm.
Colección particular [16].

Gran desnudo americano n.º 50. 1963.
Técnica mixta, collage y ensamblaje (con inclusión de radio en funcionamiento), 122 × 91,4 × 7,6 cm.
Colección John y Kimiko Powers, Carbondale (EE. UU.) [21].

Paisaje n.º 5. 1965.
Óleo, acrílico y collage sobre tela, 2 secciones separadas (1 autónoma), 213,4 × 381 × 45,7 cm.
Colección del artista [20].

Mano de Gina. 1972-1982.
Óleo sobre lienzo, 149,9 × 208,3 cm.
Colección del artista [28].

Bodegón n.º 19. 1962.
Técnica mixta y collage sobre tabla, 122 × 152,4 × 12,7 cm.
Colección particular [40].

Gran desnudo americano n.º 53. 1964.
Óleo y collage sobre tela, 304 × 243,8 cm.
Colección del artista [45].

Sugerencias bibliográficas

MARIO AMAYA, *Pop as Art, A Survey of the New Super Realism/Pop Art... And After.* Studio Vista/Viking Press, Londres/Nueva York. 1965/1966.

VICTOR BOCKRIS, *Andy Warhol: la biografía.* Arias Montano Editores, Madrid, 1991.

JOSÉ MARIA FAERNA GARCÍA-BERMEJO, *Jasper Johns.* Ediciones Polígrafa, Barcelona, 1995.

BARBARA HASKELL, *Blam'. The Explossion of Pop Art, Minimalism and Performance (1958-1964).* Whitney Museum of American Art, Nueva York, 1984.

SAM HUNTER, *Tom Wesselmann.* Ediciones Polígrafa, Barcelona, 1995.

SAM HUNTER, *Larry Rivers.* Ediciones Polígrafa, Barcelona, 1990.

LUCY R. LIPPARD, *El Pop Art.* Destino, Barcelona, 1993 (1966).

MARCO LIVINGSTONE, *Pop Art*, Thames and Hudson, Londres, 1987.

TILMAN OSTERWOLD, *Pop Art.* Taschen, Colonia, 1992.

MARIA VERA PACHÓN, *Andy Warhol.* Ediciones Polígrafa, Barcelona, 1997.

Pop Art, Catálogo de la exposición celebrada en el Museo Nacional Centro de Arte Reina Sofía, Madrid, 1992.